Vija Celmins

Dessins / Drawings

Centre
Pompidou

« Vija Celmins, l'œuvre dessiné », Paris,
Centre Pompidou, Galerie du Musée,
25 octobre 2006-8 janvier 2007.
« Vija Celmins, A Drawings
Retrospective », Los Angeles,
The Hammer Museum,
28 janvier-22 avril 2007.

Centre national d'art et de culture Georges Pompidou

Bruno Racine
Président

Bruno Maquart
Directeur général

Alfred Pacquement
Directeur du Musée national d'art
moderne-Centre de création industrielle

Bernard Stiegler
Directeur du Département
du développement culturel

François Trèves
Président de la Société des amis
du Musée national d'art moderne

Jacques Machurot
Président de l'Association pour
le développement du Centre Pompidou

Musée national d'art moderne, Cabinet d'art graphique

Agnès Angliviel de la Beaumelle
Conservateur en chef

Œuvre en couverture : Vija Celmins,
Sans titre / Untitled # 17, 1998 (détail)
Centre Pompidou, Musée national
d'art moderne, Paris.

Le Centre national d'art et de culture
Georges Pompidou est un établissement
public national placé sous la tutelle
du ministère chargé de la culture
(loi n° 75-1 du 3 janvier 1975).

Commissariat de l'exposition et conception du catalogue

Jonas Storsve
Conservateur au Cabinet d'art
graphique

assisté, pour l'exposition, de
Claire Blanchon

Réalisation

Catherine Sentis-Maillac
Directrice de la production

Martine Silie
Chef du service des expositions

Annie Boucher
Régisseur principal des œuvres

Cédric Aurelle
Régisseur des œuvres

Francis Boisnard
Régisseur d'espace

Communication

Roya Nasser
Directrice de la communication

Yoann Gourmel
Attaché de presse

Christian Beneyton
Responsable du pôle image

Catalogue

Annie Pérez
Directrice des Éditions

Françoise Marquet
Responsable du pôle éditorial

Anne Lemonnier
Chargée d'édition

Martial Lhuillery
Fabrication

Matthias Battestini, Claudine Guillon
Gestion des droits et des contrats

Conception graphique

Compagnie Bernard Baissait

Textes traduits par Anna Gibson
et Gila Walker
Tous droits réservés
pour les œuvres reproduites
© Éditions du Centre Pompidou,
Paris, 2006
N° d'éditeur : 1309
ISBN-10 : 2-84426-311-9
ISBN-13 : 978-2-84426-311-7
Dépôt légal : octobre 2006

Remerciements

Cette exposition n'aurait pu avoir
lieu sans le soutien permanent
et indispensable de Vija Celmins
et de Renee Conforte McKee. Qu'elles
soient ici très vivement remerciées
pour leur accueil chaleureux et leur
disponibilité à chaque étape du projet.

Posséder un dessin de Vija Celmins
est un privilège rare – et nous sommes
d'autant plus reconnaissants
aux collectionneurs et aux institutions
qui ont accepté de s'en séparer
le temps de cette première rétrospective
consacrée à l'œuvre dessiné :
Harry W. & Mary Margaret Anderson
The Baltimore Museum of Art :
 Jay Fisher, deputy Director
 Darsie Alexander, Senior Curator
 of Contemporary Art
 Sarah Sellers, Associate Registrar
The Berlant Family Collection :
 Tony Berlant
JPMorgan Chase Art Collection :
 Lisa K. Erf, Director
 Hsu-Han Shang, Assistant Registrar
Andrew B. Cogan
Noma Copley
Fogg Art Museum, Harvard University
Art Museums :
 Thomas W. Lentz, Elizabeth and
 John Moors Cabot Director
 William Robinson, Chief Curator
 Miriam Stewart, Associate Curator
 Francine Flynn, Associate Registrar
The Modern Art Museum of Fort Worth :
 Marla Price, Director
 Rick Floyd, Registrar
Andrea & Glen R. Fuhrman
Larry Gagosian
The Hirshhorn Museum and Sculpture
Garden, Smithsonian institution,
Washington D.C. :
 Olga Viso, Director
 Kristen Hileman, Assistant Curator
 Barbara Freund, Chief Registrar
 Keri A. Towler, Assistant Registrar
 for Loans
Audrey Irmas
Rosalind Jacobs
Jeanne & Michael L. Klein
The Kronos Collections
Robert R. Littman & Sully Bonnelly
Michael & Jane Marmor
McKee Gallery, New York :
 Renee & David McKee
The Menil Collection, Houston :
 Josef Helfenstein, Director
 Kristin Schwarz-Lauster, Assistant
 to the Director
 Anne Adams, Registrar
 Judy Kwon, Assistant Registrar

Riko Mizuno
Nasa Art Program :
 Bert Ulrich
The Museum of Modern Art, New York :
 Glenn Lowry, Director
 Connie Butler, Chief Durator,
 Department of Drawings
 Jodi Hauptman, Associate Curator,
 Department of Drawings
 Kathy Curry, Assistant Curator/
 Research and Collections
 John Prochilo, Department Manager
 of Drawings
Susan & Leonard Nimoy
Anthony d'Offay
Orange County Museum of Art :
 Elisabeth Armstrong, Chief Curator
 Tom Callas, Registrar
 Stephanie Garland, Curatorial
 Assistant
Putter Pence
Philadelphia Museum of Art :
 Anne d'Harnoncourt, Director Innis
 Howe Shoemaker, Senior Curator
 of Prints, Drawings and Photographs
 Shannon L. Schuler, Associate
 Registrar
Leta & Mel Ramos
San Francisco Museum of Modern Art :
 Neal Benezra, Director
 Maria Naula, Loans Out Administrator
 Tina Garfinkel, Head Registrar
 Rose Candelaria, Associate Registrar
Jerry & Eba Sohn
Laura Lee Stearns
The UBS Art Collection :
 Petra Arends, Director
 Helen Naomi Haubensack-Bitterli,
 Assistant to the Director
 Mats Bachmann, Registrar
National Gallery of Art, Washington D.C. :
 Alan Shestack, Deputy Director
 and Chief Curator
 Andrew Robison, Senior Curator
 of Prints and Drawings
 Judith Brodie, Curator of Modern
 Prints and Drawings
 Stephanie Belt, Head, Department
 of Loans
Kunstmuseum Winterthur :
 Dieter Schwarz, Direktor
 Ludmila Sala, Registrar
ainsi que tous ceux qui ont souhaité
garder l'anonymat.

Nous exprimons également notre
gratitude à ceux qui, par leurs conseils
ou leur aide, ont aimablement contribué,
à des titres divers, à la réussite
de ce projet :
Marina Bassano, Londres
Karyn Behnke, New York
Anders Bergstrom, New York
Wendy W. Brandow, Los Angeles

Janet Brett-Knowles, New York
Carole Celentano, New York
Maura Kehoe Collins, New York
Katrien Damman, Los Angeles
Lynn Davis, New York
Donna De Salvo, New York
James Elliot, Londres
Marco Ferraris, Venise
Andrew Gellatly, Santa Fe
Susan Guerry, Austin
Keith Hartley, Edinburgh
Franziska Heuss, Bâle
Vivian Horan, New York
Hsu-Han Shang, New York
Deborah Irmas, Los Angeles
Lauren Jaeger, San Francisco
Eric R. Johnson, New York
Maria Eugenia Kocherga, Mexico
Marie Louise Laband, Londres
Stacy Laughlin, San Francisco
John Le M. Germain, Jersey
Margo Leavin, Los Angeles
James Lingwood, Londres
Kendra McLaughlin, New York
Jean R. Milant, Los Angeles
Jessica Miller, New York
Christian Müller, Bâle
Linda Norden, New York
Amanda Ozment, Cambridge
Tom Pilgrim, New York
Laura Ricketts, Londres
Jennifer Russel, New York
Karen Saracino, San Francisco
Mo Shannon, New York
Barbi Spieler, New York
Emily Thompson, New York
Angela Walsh, Dallas
Daniel Weinberg, Los Angeles
Jeffrey Weiss, Washington D.C.
Charles Wylie, Dallas

tout particulièrement à nos collègues
du Hammer Museum :
Julie Dickover
Russell Ferguson
Gary Garrels
Peter Gould
Portland McCormick
Jenée Misraje
Ann Philbin
Claire Rifeli

et à ceux du Centre Pompidou :
Agnès de la Beaumelle
Laure de Buzon
Francine Delaigle
Gilles Pezzana
Françoise Thibaut
Anne-Sophie Royer
Didier Schulmann

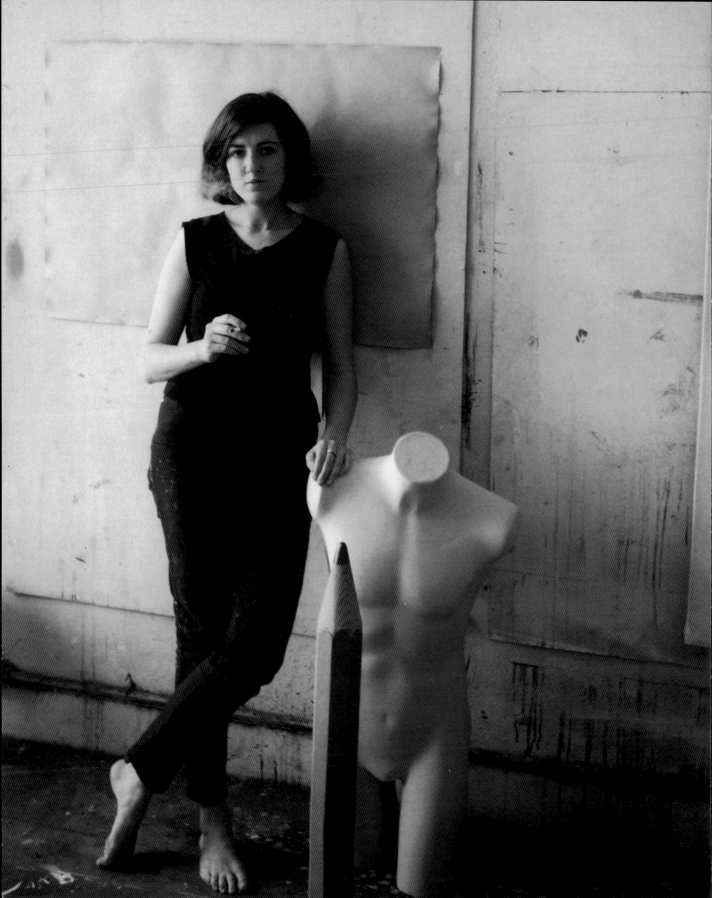

Vija Celmins dans son atelier
Vija Celmins in her studio
Los Angeles, 1966
Photo : Tony Berlant

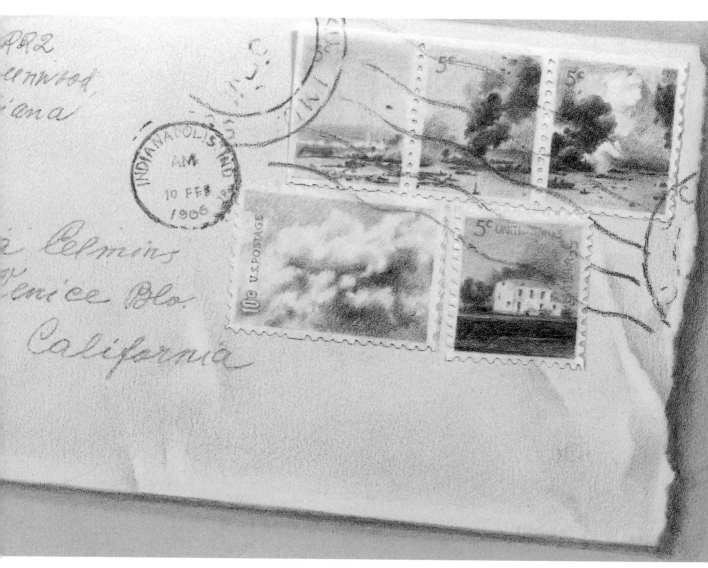

Vija Celmins, *Letter*, 1968 (détail)
Collection de l'artiste / Collection of the artist

D'un lieu l'autre

— Jonas Storsve —

*« Ce que l'on a tendance à rechercher en art, dans l'expérience de l'art,
est ce qui est requis pour la création même : une concentration
oublieuse de soi, absolument inutile[1]. »* Elizabeth Bishop

En 1968, Vija Celmins dessine une enveloppe posée nonchalamment sur une surface plane, neutre, un peu plus sombre. Le courrier, ouvert avec un coupe-papier sur le petit côté, a été envoyé d'Indianapolis le 10 février 1966 (le cachet de la poste est parfaitement lisible) par la mère de l'artiste. Il est destiné à «Miss Vija Celmins, 701 Venice Blv, Venice, Californie » – adresse de l'atelier-logement que l'artiste occupe de 1963 à 1977. L'effet de trompe-l'œil est saisissant, d'autant plus que les cinq timbres-poste imaginaires (quatre de 5 cents, un de 10 cents) ont été découpés, dessinés et collés sur l'œuvre. Les trois timbres du haut forment une scène continue : l'attaque de Pearl Harbour par l'aviation japonaise, le 7 décembre 1941. Ensuite vient le timbre à 10 cents, représentant un nuage, puis le dernier, à 5 cents, qui figure une maison avec de la fumée à l'arrière-plan[2].

Le dessin, très minutieux, a été réalisé à la mine de plomb sur une feuille préparée à l'acrylique gris clair. La technique est proche de celle employée couramment en Europe au Moyen Âge et à la Renaissance[3]. Vija Celmins l'utilise pour renforcer la mine de plomb et pour éviter tout contact direct entre le support et le crayon : «Le papier possède une peau, et j'en rajoute une autre par dessus »; un peu plus loin, elle affirme : «C'est grossier de creuser le papier »[4]. Elle n'abandonnera cette technique très particulière que quand elle commencera à travailler au fusain, vers le milieu des années quatre-vingt-dix[5].

1. Cité par Colm Tóibín dans « Elizabeth Bishop : Making the Casual Perfect », dans *Love in a Dark Time*, New York, Scribner, 2004.

2. Il est tentant de rapprocher cette image de l'objet *House n° 2*, de 1965 (New York, coll. part.).

3. L'application d'un mélange de poudre adhésive à base d'os ou d'un mélange de blanc de plomb et de gomme arabique – additionnée parfois de pigment – permettait d'obtenir une surface totalement lisse et uniformément blanche (ou colorée) qu'exigeait la pointe d'argent. La technique était connue au sud comme au nord des Alpes.

4. Susan Larsen, « A Conversation with Vija Celmins », *Journal*, Los Angeles Institute of Contemporary Art, n° 20, oct. 1978, p. 38.

5. *Sans titre n° 1* (1994-1995), cat. n° 50, p. 121, semble être le premier dessin au fusain.

6. Pour un aperçu bref et précis de l'histoire de la Lettonie au XXᵉ siècle, on peut se référer à la préface de Nicolas Auzanneau dans le recueil de nouvelles lettones contemporaines *Cette peau couleur d'ambre,* Caen, Presses universitaires de Caen, 2004.

7. Vija Celmins, « Vija Celmins interviewed by Chuck Close », dans *Vija Celmins,* Los Angeles, A.R.T. Press, Art Resource Transfer Inc., 1992, p. 61.

8. Voir *Ibid.*

9. *Ibid.,* p. 20.

Quant au choix du sujet, s'il témoigne de la nostalgie de la jeune femme, coupée de sa famille, il fait surtout le lien entre sa propre histoire et la grande histoire. En effet, Vija Celmins est née à Riga, capitale de la Lettonie, en 1938 ; elle y a vécu avec ses parents et sa grande sœur jusqu'en octobre 1944, quand, devant l'avancée de l'armée soviétique, ils décident de fuir[6]. Ils embarquent sur un bateau des troupes allemandes, qui est bombardé par l'armée soviétique avant même de quitter le port de Riga, parviennent à gagner Gdansk (à cette époque nommée Dantzig), d'où ils empruntent un train pour Berlin. Vija Celmins se souvient des bombardements nocturnes, du chaos – et de son angoisse d'être séparée de sa famille. Elle se souvient également qu'en dehors du grand nombre de réfugiés (polonais, tchèques, baltes), il n'y avait pour ainsi dire que des femmes et des enfants dans les rues. Les Celmins sont alors envoyés à Leipzig, où ils passent l'hiver, se tenant informés de l'approche des troupes soviétiques. Avec d'autres Lettons, ils parviennent à se diriger vers l'ouest, afin de se rapprocher des troupes américaines, et rejoignent Heidelberg au moment de la capitulation allemande. De là, ils gagnent Esslingen, près de Stuttgart – qui, après la chute du régime nazi, est devenu le centre des réfugiés lettons. On leur attribue une chambre dans l'appartement d'une famille allemande, et ils n'habiteront pas le camp de réfugiés installé par les Américains. Vija Celmins va à l'école lettone, mais joue également avec les enfants des voisins et apprend très vite à parler leur langue.

En 1948, l'organisation caritative Church World Service fait venir la famille Celmins aux États-Unis. Après quatre mois passés à New York, ils s'installent à Indianapolis, «un lieu sûr au milieu du pays[7]». Le père de Vija Celmins travaille comme charpentier, sa mère comme blanchisseuse dans un hôpital. Au bout de deux ans, ils achètent un lopin de terre et construisent eux-mêmes leur maison. Vija Celmins suit les cours de l'école américaine. Comme elle ne sait ni parler ni lire l'anglais, elle dessine[8].

Entre l'âge de six et dix ans, elle a perdu une grande partie de sa famille, et tous ses amis. Elle a connu l'horreur de la guerre, la peur des bombardements, de la mort. Elle a dû changer deux fois de pays et de langue. Elle a appris à survivre. Dans un entretien avec Chuck Close, elle explique : «C'est seulement quand j'ai eu dix ans et que je vivais aux États-Unis que j'ai réalisé qu'il n'était pas normal de vivre dans la peur[9].»

Vija Celmins entre au John Herron Art Institute d'Indianapolis en 1955. Les voyages organisés par l'Institut, à Chicago, où elle se souvient avoir vu les œuvres de Leon Golub et de H. C. Westermann, puis à New York, où elle est impressionnée par Arshile Gorky, Willem De Kooning et Franz Kline en particulier, lui permettent de se familiariser avec l'art contemporain. En 1961, elle obtient une bourse de la Yale Summer School of Music and Art, à

Norfolk, dans le Connecticut. Elle y rencontre les peintres Chuck Close et Brice Marden, ainsi que Jack Tworkov, qui est professeur invité. Eleanor Ward, la directrice de la Stable Gallery à New York, qui avait notamment exposé Cy Twombly et Robert Rauschenberg, vient visiter l'exposition des étudiants et lui achète un dessin. C'est pendant l'été à Yale que Vija Celmins se rend compte que la peinture peut être réellement un métier, et qu'elle décide de devenir peintre. L'année suivante, elle obtient son diplôme de Bachelor of Fine Arts – elle reçoit également une bourse de voyage, le Wolcott Award for Travels in Europe. Avec un ami étudiant, elle sillonne les capitales européennes et leurs musées. De sa visite au Prado, elle gardera en mémoire les peintures de Vélasquez et leurs gris, noirs et roses. À Padoue, où la chapelle de l'Arène est en restauration, elle ne voit que partiellement sa peinture préférée de Giotto, *La Lamentation*, qu'elle avait copiée quelques années auparavant[10].

Vija Celmins aurait pu, comme le brillant étudiant Brice Marden, son exact contemporain, continuer ses études à Yale, mais cette université ne lui proposant qu'un financement partiel, elle choisit d'accepter la bourse offerte par l'Université de Californie à Los Angeles (UCLA). À l'automne 1962, elle part donc pour Los Angeles et achète sa première voiture, une Nash Rambler blanche. Le département d'art n'ayant pas de locaux, les étudiants louent des ateliers en ville, et le professeur vient leur rendre visite toutes les deux semaines[11]. Comme beaucoup de jeunes artistes de sa génération, Vija Celmins est très influencée par l'expressionnisme abstrait[12], notamment par Willem De Kooning. Une photographie de 1964[13] la représente debout devant un dessin monumental semi-abstrait (détruit, semble-t-il), sorte de paysage urbain inspiré de Los Angeles, dans lequel la gestualité rappelle celle de De Kooning. Cette forme d'expression, qui n'est qu'un emprunt, lui semble cependant trop artificielle, et elle décide bientôt de l'abandonner[14]. Elle se met à peindre les objets de son atelier – une lampe, un grille-pain, un ventilateur, une plaque chauffante, un radiateur électrique : « Je vais faire quelque chose de vraiment ringard. Je vais placer un objet tridimensionnel sur une table. Je vais prendre une toile et voir ce qui se passe quand je regarde quelque chose devant moi et le traduis sur un plan bidimensionnel avec un pinceau et une toile[15]. » Ces peintures forment le début « officiel » de l'œuvre de Vija Celmins – elles ouvriront sa première exposition rétrospective au Newport Harbor Art Museum en 1979. Non seulement Vija Celmins abandonne l'abstraction, mais elle abandonne la couleur pour une peinture quasi monochrome, dans l'esprit de celle de certains peintres européens de la fin du XIXe siècle, comme Eugène Carrière, Wilhelm Hammershøj ou James McNeill Whistler[16]. On peut aussi évoquer la palette très restreinte de Giorgio Morandi, qu'elle a découvert lors d'un voyage à New York en 1959 ou 1960[17].

10. Voir Susan Larsen, « A Conversation with Vija Celmins », art. cité, p. 36.
11. Voir Ann Temkin, *Contemporary Voices : Works from the UBS Art Collection*, New York, The Museum of Modern Art, 2005, p. 36.
12. Il est tentant de rapprocher les peintures semi-abstraites de Vija Celmins de celles que réalise Eva Hesse dans les années 1960-1961 – voir en particulier, de Vija Celmins, *Sans titre*, 1961 (reproduit dans Lane Relyea, *Vija Celmins*, Londres/New York, Phaidon, 2004, p. 61), et de Eva Hesse, *Sans titre*, 1960-1961 (reproduit dans *Eva Hesse. Paintings from 1960 to 1964*, New York, Robert Miller Gallery, 1992, cat. nº 2). Eva Hesse, originaire de Hambourg, née deux ans avant Vija Celmins, a été, enfant, envoyée en sécurité en Hollande, jusqu'à ce que sa famille parvienne à fuir le régime nazi et à gagner les États-Unis, en 1939. Elle a étudié notamment à l'Art Students League et à la Cooper Union School, à New York, à partir de 1954. En 1957, elle a obtenu une bourse pour la Yale Summer School, avant de rejoindre l'Université de Yale, où enseignait notamment Josef Albers. Ce cheminement l'a rapprochée de la scène artistique contemporaine davantage que Vija Celmins. Néanmoins, le traumatisme lié à l'exil et une enfance vécue dans la peur les réunit – et transparaît peut-être de la même façon dans certaines de leurs œuvres à cette époque.
13. Collection de l'artiste.
14. Voir Susan Larsen, « A Conversation with Vija Celmins », art. cité, p. 37 : « J'étais capable de faire quelque chose qui avait l'air bien, mais cela n'avait pas de sens. Donc, j'ai arrêté. »
15. *Ibid.*
16. Peintres que Vija Celmins ne connaissait vraisemblablement pas à cette époque. Elle explique : « Je suis parvenue à la conclusion que la couleur était vraiment une chose vulgaire, qu'elle était trop spatiale, trop violente, trop expressive. En plus, elle est tellement joyeuse. Les jaunes arrivent et les bleus partent, et les rouges réagissent. J'ai toujours été très sensible à la lumière, et le fait de travailler avec le noir et blanc me semble être la façon la plus pure de travailler avec la lumière, sa présence et son absence. » (*Ibid.*)
17. Voir l'article que Vija Celmins consacre à son œuvre dans le catalogue d'exposition *Giorgio Morandi*, Londres, Tate Modern, 2001. Les peintures de Vija Celmins ont en outre la même qualité « immobile » que celles de Morandi.

18. Susan Larsen, « A Conversation with Vija Celmins », art. cité, p. 37. Gerhard Richter – un artiste qui, comme Vija Celmins, avait connu la guerre dans son enfance –, collectionnait le même type d'imagerie (voir son *Atlas*) qu'il traduisait en peinture ; Malcolm Morley, dans les mêmes années, procédait également ainsi.

19. Un mélange de souvenirs d'enfance et la lecture des *Gommes* d'Alain Robbe-Grillet, publié en anglais en 1964, sont vraisemblablement à l'origine de ces objets, qui paraissent sortis d'une école pour géants (cette interprétation revient à Linda Nochlin ; voir son article « Some Women Realists », *Arts Magazine*, vol. 48, n° 5, février 1974).

20. Los Angeles, County Museum of Art. Cet objet, inspiré par la peinture de René Magritte *Valeurs personnelles* (1952), est un des liens entre l'art de Vija Celmins et le surréalisme.

21. Los Angeles, coll. Joni et Monte Gordon.

22. New York, The Museum of Modern Art, coll. Edward R. Broida.

23. Cat. n° 2, p. 44.

24. Cat. n° 7, p. 51.

25. Elle explique : « La photographie est un sujet alternatif, une autre strate qui créée de la distance. Et la distance donne l'opportunité de regarder l'œuvre plus lentement et d'explorer sa relation avec elle. Je traite la photographie comme un objet, un objet à scanner. » (Vija Celmins, « Vija Celmins interviewed by Chuck Close », art. cité, p. 12).

26. Cat. n° 3, p. 45.

27. Cat. n° 6, p. 50.

28. Cat. n° 2, p. 44.

29. Dans un entretien avec Samantha Rippner, Vija Celmins explique : « Parce que mes images semblent pouvoir s'étendre à l'infini, il est important de les cerner avec soin. Avec les bords, on casse l'illusion de l'espace continu, on comprend le processus de réalisation et le fait que l'œuvre est vraiment une fiction. » (Samantha Rippner, *The Prints of Vija Celmins*, New York/New Haven/Londres, The Metropolitan Museum of Art/Yale University Press, 2002, p. 14-15).

30. Cat. n° 8, p. 52.

À Los Angeles, Vija Celmins commence également à acheter des livres comprenant des images de la seconde guerre mondiale et à collectionner des photographies de la même période. Dans sa peinture, l'utilisation de ces images lui permet de passer d'un objet tridimensionnel, comme la lampe, à un objet bidimensionnel, la photographie ou la coupure de journal – une étape vers la planéité que recherche l'artiste. L'actualité de la guerre du Vietnam, mais aussi le retour sur son passé expliquent l'importance de cette thématique dans son œuvre : « À cette époque j'avais le sentiment d'être très isolée et je me suis retournée vers mon propre passé. Je commençais à m'intéresser à quelques images qui me venaient de mon enfance. C'était en 1964, 1965. J'avais collectionné des coupures de journaux. J'errais dans la ville, je ne connaissais personne et j'achetais des petits livres sur la guerre parce que c'était en quelque sorte nostalgique[18]. »

À la fin des années soixante, Vija Celmins réalise quelques rares objets dans la continuité de ses peintures antérieures, qui, par certains aspects, témoignent de son intérêt pour Magritte et s'inscrivent dans une esthétique proche du Pop Art – des crayons et des gommes géants[19], ainsi qu'un peigne[20], plus grand que l'artiste. Le dessin ne semble pas avoir été une de ses préoccupations majeures jusque-là ; c'est seulement bien après son Masters of Fine Arts qu'elle recommence à dessiner. Les premiers dessins, datés de 1967-1968, sont dans la continuité de ses peintures liées aux images de la guerre, comme *Burning Plane*[21], de 1965, ou *Flying Fortress*[22], de 1966. Cependant, alors que les tableaux ne dévoilaient pas clairement le statut des images d'origine, Vija Celmins complexifie – et clarifie en même temps – très nettement son propos en montrant explicitement que l'objet dessiné n'est certainement pas – ou en tout cas pas uniquement – une explosion atomique (*Bikini*[23], 1968) ou un dirigeable (*Zeppelin*[24], 1968), mais bien une photographie ou une coupure de journal : un objet bidimensionnel, rendu en deux dimensions[25]. Ainsi, le document représenté est en règle générale placé à peu près au milieu de la feuille de papier, souvent un peu de biais ; il semble parfois avoir été froissé (*Hiroshima*[26], *Clipping with Pistol*[27]) ou plié (*Bikini*[28]), et, comme un véritable objet, il projette son ombre sur le fond. Celui-ci est dessiné en gris plus clair, de manière uniforme mais irrégulière, vibrante. Quand les œuvres sont signées (ce qui est rare), la signature se trouve dans ce fond dessiné, en général en bas à droite. Tout autour, enfin, se trouve une fine bande de papier, simplement enduit de blanc. L'ensemble est donc constitué de trois strates visuelles : l'image, l'espace plan du fond et le papier[29].

Les premières images de la Lune sont alors publiées dans la presse. Vija Celmins s'en empare dès 1968 dans un dessin de petit format[30]. Elle travaille également sur les étranges photographies de la Lune que rapporte le

vaisseau spatial russe Luna 9[31], qui l'amènent vers des compositions *all over*. Elle réalise les non moins étranges *Sans titre (Moon Surface n° 1)*[32] et *Sans titre, Double Moon Surface*[33] (dans lequel elle décale la photographie pour la dessiner deux fois), qui ont pour origine des photographies ultérieures prises par un vaisseau spatial américain. D'autres dessins sont issus d'images de la planète Mars[34] ou encore d'une formation de nuages[35]. Ils témoignent de la prédilection de l'artiste pour les images venant de l'espace – elle se les procurera notamment au Jet Propulsion Laboratory installé par la NASA dans le sud de la Californie. Dans *Sans titre (Clouds with wire)*[36], Vija Celmins flirte brièvement avec le surréalisme : le dessin représente un bout de fil métallique qui flotte inexplicablement dans l'espace.

Avec les marines intervient un changement radical dans l'art de Vija Celmins. Elle cesse de dessiner des coupures de journaux ou des photographies trouvées pour simplifier et standardiser son sujet. Déjà au temps de son travail sur les images de la guerre, Vija Celmins avait commencé à photographier la mer, au bord de laquelle elle allait promener son chien. À Venice, une longue estacade permet de s'éloigner de la plage et de se sentir véritablement entouré par l'eau. Si Vija Celmins a pris beaucoup de photographies à cet endroit, les dessins réalisés ne sont pas pour autant conçus comme des «instantanés» de la mer, mais comme *cosa mentale* : «Quand je réalise mon œuvre d'art, je ne m'imagine pas l'océan et tente d'en recréer un souvenir. J'explore une surface en la dessinant. L'image est alors contrôlée, compressée et transformée[37].» L'image de la mer, ainsi que les autres sujets que Vija Celmins choisira par la suite, possède une connotation romantique archétypale qui reste discrètement présente dans son œuvre – mais qui en est partiellement effacée par ce travail de «contrôle, compression et transformation», toujours réalisé à la lumière naturelle. Les premières marines traduisent encore un certain espace, parfois même un mouvement. Avec le temps, elles sont plus denses, plus régulières. L'aspect répétitif devient même dominant, et les formats employés sont très rapidement standardisés. Ainsi, lors de sa première exposition personnelle dans un musée, en 1973, au Whitney Museum of American Art à New York, cinq des douze dessins exposés mesurent 30 x 44 pouces, deux 12 x 100 pouces et cinq autres 12 x 15 pouces.

Cette petite exposition est remarquable en ce qu'elle met en avant l'aspect sériel, programmatique du travail de Vija Celmins[38]. Utiliser le mot «conceptuel» pour désigner son art serait peut-être usurpé, mais l'attitude de l'artiste, par biens des aspects, permet en tout cas de le rapprocher de l'art conceptuel. La commissaire de l'exposition, Elke M. Solomon, analyse, dans un texte court et précis, les préoccupations de l'artiste, notamment celle de l'espace continu délimité par la mince bordure blanche qui

31. Cat. n° 12, p. 60, et n° 13, p. 61.

32. Cat. n° 14, p. 56.

33. Cat. n° 15, p. 57.

34. Cat. n° 11, p. 59.

35. Cat. n° 9, p. 54.

36. Cat. n° 16, p. 55. Cette œuvre a longtemps appartenu à Noma Copley, récemment décédée, qui fut mariée un temps avec le peintre et ami des surréalistes William Copley, et qui a beaucoup soutenu Vija Celmins dans les premières années de sa carrière. Elle possédait notamment la peinture *Soup* de 1964, l'objet *House n°2* de 1965 et une des gommes *Pink Pearl Eraser* de 1966-1967 (Voir *Vija Celmins : A Survey exhibition*, cat. d'exp., Newport Beach, Newport Harbor Art Museum, 1979, p. 83-84). Noma et William Copley avaient créé un prix, le Cassandra Foundation Award, qui fut attribué à Vija Celmins en 1968.

37. Vija Celmins, « Vija Celmins interviewed by Chuck Close », art. cité, p. 29.

38. Dans la brochure qui accompagne l'exposition, on apprend entre autres choses qu'en 1973, des œuvres de Vija Celmins figuraient déjà dans les collections du Fort Worth Art Center Museum (aujourd'hui le Modern Art Museum of Fort Worth), du Los Angeles County Museum of Art, du Whitney Museum of American Art et du Museum of Modern Art de New York.

entoure l'image. En effet, en conservant cette bande de papier en réserve, Vija Celmins appréhende son sujet comme un objet défini, et non comme une image fragmentaire – il s'agit bien d'une photographie, et non d'un paysage marin.

Dans les dessins intitulés «Long Ocean», dont il existe six versions, l'artiste travaille avec un effet de perspective, en fonçant la partie basse du dessin ; elle épaissit graduellement la couche de graphite et inclut même un véritable horizon. Elle radicalise cette recherche, ciblée sur la matérialité de la mine de plomb, dans les deux versions de *7 Steps*[39], où le même motif est repris sept fois de suite avec un crayon de dureté différente, allant du plus clair vers le plus sombre. Deux dessins de 1971 et 1972 mettent en œuvre un autre type de contrainte technique : dans *Ocean with Cross n° 1*[40] et *Ocean with Cross n° 2*[41], l'artiste interrompt l'avancée de la mine de plomb de façon à laisser la préparation acrylique apparaître sous la forme d'une croix blanche, reliant les quatre coins de la feuille de papier. Vija Celmins explique qu'il s'agissait de complexifier l'espace pictural et d'aller contre une interprétation trop esthétisante de ces images.

À partir de 1970, Vija Celmins fait des excursions dans le désert avec son chien. Elle a une préférence pour Panamint Valley et Death Valley, en Californie ; les déserts de l'Arizona du Nord et du Nouveau Mexique font aussi leur entrée dans son travail. Parmi les œuvres les plus éloquentes de cet ensemble figurent un désert «régulier»[42] et un désert «irrégulier»[43], de dimensions identiques, vraisemblablement réalisés l'un à la suite de l'autre. Le principe est exactement le même qu'avec les marines : Vija Celmins prend une photographie lors de ses promenades pour ensuite la dessiner. Les déserts semblent peut-être moins calmes, moins plans que les mers – les cailloux jettent des ombres, ils sont de tailles très variables. Avec la mine de plomb, elle parvient à créer une multitude de tonalités de gris, dans un dessin foisonnant. Elle se découvre une passion pour les pierres ; quelques années plus tard, celles-ci seront le sujet d'une œuvre sculpturale, *To Fix the Image in Memory* (1977-1982)[44], composée de onze cailloux et de leurs copies en bronze peint. Aujourd'hui encore, Vija Celmins continue à ramasser et à rapporter des pierres de ses voyages et de ses promenades.

En 1973, en même temps que les dessins du désert, Vija Celmins dessine à plusieurs reprises une photographie de la constellation Coma Berenices, obtenue auprès de la California Institute of Technology à Pasadena[45]. Dans la série de quatre dessins intitulés «Galaxy (Coma Berenices)»[46], Vija Celmins applique le système déjà expérimenté avec *7 Steps*. L'image est la même, les dimensions des feuilles sont également quasi identiques ; seule la densité de la couche de graphite varie, allant d'un gris moyen jusqu'à

39. Toutes deux sont conservées à New York, au Whitney Museum of American Art et au Museum of Modern Art, coll. Edward R. Broida.
40. Cat. n° 23, p. 78-79.
41. Cat. n° 25, p. 80-81.

42. Cat. n° 31, p. 97.
43. Cat. n° 32, p. 96.

44. New York, The Museum of Modern Art, coll. Edward R. Broida. La Fondation Cartier, à Paris, conserve un couple de pierres qui n'avait pas trouvé sa place dans la grande installation.

45. La galaxie Cassiopée avait déjà fait l'objet d'un tout premier dessin de ciel de nuit, réalisé au Nouveau Mexique (cat. n° 27, p. 87).
46. Cat n° 28, p. 89 ; n° 29, p. 90 ; n° 30, p. 91 ; n° 34, p. 92.

un noir profond. Ces dessins illustrent bien le principe même de l'art de Vija Celmins, qui relève à la fois d'une pratique empirique, et d'un programme fermement établi.

Dans une suite de travaux ambitieux du milieu des années soixante-dix, de plus grand format, l'artiste entreprend de réunir deux dessins sur une même feuille, soit en assemblant deux images identiques du désert ou de la galaxie Coma Berenices, mais de tailles différentes, soit un désert et une galaxie – toujours la même. On a le sentiment que Vija Celmins travaille une image jusqu'à en avoir exploré toutes ses possibilités, jusqu'à son épuisement total.

En 1979, les Fellows of Contemporary Art de Los Angeles organisent avec le Newport Harbor Museum une première exposition rétrospective de l'œuvre de Vija Celmins[47]. Elle compte soixante œuvres, dont une large majorité de dessins. Le catalogue, première publication d'importance sur son travail, contient un excellent essai de Susan C. Larsen, qui reste un texte de référence. La même année, en juin, Vija Celmins fait la connaissance de David et Renee McKee, qui ont découvert son travail à Londres, à la Felicity Samuel Gallery. Vija Celmins décide peu après de rejoindre leur galerie, avec laquelle elle travaille encore aujourd'hui.

Après avoir enseigné pendant l'été 1981 à Skowhegan, dans l'état de Maine, elle échange son atelier de Los Angeles contre celui de Barbara Kruger, à New York, pour la durée de l'automne. La grande métropole lui plaît et elle décide d'y rester. Les dessins, de plus en plus denses, de plus en plus chargés de graphite, deviennent davantage abstraits. La série des « Starfield[48] » ne semble plus être liée à la transcription précise d'un ciel de nuit ; elle évoque plutôt une idée du ciel nocturne, traduite dans une composition abstraite *all over*. Si l'on peut parler d'influence de Jackson Pollock, que Vija Celmins considère comme l'un des plus grands artistes de son temps, c'est bien dans ces dessins, où elle continue de maintenir l'unité des formats. Dans *Holding on to the Surface*[49], un des deux seuls dessins parfaitement carrés dans la production de l'artiste[50], elle tente d'utiliser un nouveau format, mais l'abandonne très vite, considérant que le carré « était trop immobile, trop héroïque et trop symétrique[51] ». Ces dessins seront les derniers avant une période d'arrêt de onze ans.

C'est en 1983 que Vija Celmins décide, alors qu'elle expose pour la première fois à la galerie McKee, de retourner à la peinture. Elle a le sentiment d'avoir épuisé le dessin. La couche de graphite est devenue si intensément noire, si dense, qu'elle a l'impression que la feuille de papier ne peut plus la supporter. La première peinture qui sortira de l'atelier sera *The Barrier*[52], achevée en 1986 – un format inhabituellement grand dans sa production.

47. Cette exposition a été présentée au Newport Harbor Art Museum (Newport Beach), au Arts Club of Chicago, au Hudson River Museum (Yonkers), et à la Corcoran Gallery of Art (Washington D.C.).

48. *Starfield nos 1, 2, 3*, cat. n° 45, p. 112-113 ; n° 46, p. 114-115 ; n° 47, p. 116-117. Les dessins de cette série sont les seuls que Vija Celmins a décidé de monter avec une marie-louise, dans le but de les isoler du cadre – avec, bien entendu, les bords blancs de la feuille de papier visibles.
49. Cat. n° 48, p. 118.
50. L'autre étant *From China* (1982), réalisé avec des crayons rapportés de Chine par les propriétaires de Gemini G.E.L. à Los Angeles.
51. Lettre de l'artiste à l'auteur du 30 juin 2006.

52. Dallas, coll. part.

53. John Russell, « The Sea and the Stars As seen by Vija Celmins », *The New York Times*, 18 mars 1983, et Michael Brenson, « Vija Celmins », *The New York Times*, 2 décembre 1988.

54. Cat. n° 53, p. 124-125.
55. Le thème apparaît dans la peinture de Vija Celmins dès 1988 avec *Sans titre (Comète)*, Washington D.C., National Gallery of Art.
56. Cat. n° 51, p. 127.
57. C'est William S. Bartman, l'éditeur de l'entretien de Vija Celmins avec Chuck Close, qui avait permis aux deux artistes de se rencontrer.
58. Né en 1957, mort en 1996. « What a very short little life » sont les mots choisis par Vija Celmins pour le décrire.

En 1992, Judith Tannenbaum organise à l'Institute of Contemporary Art de Philadelphie une rétrospective de l'œuvre de Vija Celmins en quatre-vingt sept numéros, dont une trentaine de dessins ; l'exposition sera ensuite montrée à Seattle, Minneapolis, mais surtout au Whitney Museum of American Art à New York et au Museum of Contemporary Art de Los Angeles. La littérature sur Vija Celmins a entretemps évolué. Des articles de fond ont été publiés dans des revues spécialisées comme *Art in America*, *Artforum* et *The Print Collector's Newsletter*, tandis que le *New York Times* rend compte de ses rares expositions à la galerie McKee[53]. Le catalogue de Judith Tannenbaum est la publication la plus importante en date sur l'œuvre de Vija Celmins. L'essai de Dave Hickey est particulièrement remarquable. Sa thèse principale est que, le jour où Vija Celmins a abandonné les images liées à la guerre et à la violence pour les images de la mer, du désert et du ciel, elle est parvenue à se débarrasser de son statut de réfugiée pour se transformer en nomade – une nomade qui sait s'orienter grâce aux repères parfois infimes qu'offre la nature. La qualité extrêmement détaillée et la précision des dessins de Vija Celmins peuvent accréditer cette hypothèse très séduisante et originale.

Après ce long retour à la peinture, Vija Celmins retrouve le dessin en 1994 avec une nouvelle série de ciels de nuit – dont le plus récent date de 2003. Si le sujet reste le même, la technique est affectée d'un changement radical. En effet, l'artiste a abandonné la mine de plomb et la préparation à l'acrylique pour le fusain et la gomme. De plus, elle applique le fusain avec les mains directement sur le papier nu – jusque-là, elle avait l'habitude, bien qu'étant droitière, de commencer ses dessins à la mine de plomb dans le coin inférieur droit et de « dérouler » l'image vers la gauche (ce qui impliquait une vigilance jamais relâchée pour ne pas souiller le dessin). Le dessin lui-même est ensuite réalisé avec des gommes qui creusent dans la matière pour retrouver la blancheur du papier.

Sans titre n° 7 (1995)[54] marque le retour d'un motif central dans l'espace pictural : la comète[55]. Vija Celmins en explore les possibilités plastiques dans une brève série, particulièrement belle, de six dessins. Le dessin prend de nouveau comme point de départ des coupures de revues. La signification psychologique du motif, qu'elle renie tant, apparaît tout de même au grand jour quand elle décide de dédier *Sans titre n° 9*[56] à la mémoire de Felix Gonzalez-Torres[57]. Le trait de lumière formé par la queue de la comète semble en effet constituer un portrait symbolique de la trop brève vie de l'artiste cubain[58].

La toile d'araignée est la dernière image en date à faire son apparition dans les dessins de Vija Celmins – une peinture de 1992 inaugurait toutefois

le sujet[59]. Comme les autres dessins au fusain, ceux des toiles d'araignée sont réalisés à l'aide d'une gomme, sur une surface de fusain. Seul *Web n° 9*[60], de 2006, est conçu selon un procédé différent : dessinée à la mine de plomb sur un fond de fusain plus clair, l'image, jusqu'alors claire sur un fond sombre, s'y trouve inversée comme en négatif[61].

Beaucoup d'artistes contemporains se sont depuis emparé de ce sujet, de Jim Hodges à Tom Friedman ; il semble néanmoins plus juste d'évoquer ici une gravure sur bois de Caspar David Friedrich qui représente une femme, dans la nature, assise sous une toile d'araignée – sorte d'incarnation romantique de la figure de la mélancolie. Bien entendu, Vija Celmins dessine comme toujours une photographie, et non ce que la photographie représente, mais le choix du motif, si précis, a évidemment son importance, et la charge émotionnelle contenue dans l'image, avec ses références à la mélancolie, à l'âge et au déclin, n'est pas anodine[62]. En même temps, l'araignée, comme Vija Celmins, est l'auteur d'une image bidimensionnelle qui reflète bien les intentions de l'artiste : créer des images planes, à la pointe du graphite ou du fusain, mais qui ne sont certainement pas un tissu de sentiments.

L'extrême rigueur du travail de Vija Celmins ne se dément jamais. Tout est réfléchi, programmé, calculé. Les dimensions de la feuille, les dimensions de l'image, l'utilisation du fusain ou de la mine de plomb, l'image même («Pour moi, dessiner est comme penser, c'est une preuve de la pensée, un témoignage du passage d'un lieu à un autre[63].»). C'est sur cette structure cérébrale que l'artiste accroche ses images, issues d'une iconographie romantique, et qu'elle dit utiliser pour tenter de leur ôter leur charge émotionnelle. La contradiction n'est qu'apparente, car la force de Vija Celmins est justement de savoir réunir, sans en avoir l'air, deux principes esthétiques à priori opposés – la tentation de l'art conceptuel, et des images venues d'une ancienne tradition européenne –, simplement à l'aide d'un bâton de fusain, d'un crayon de graphite, d'une gomme et d'une feuille de papier.

59. *Web*, Dallas, coll. Robert K. et Marguerite Hoffman.

60. Cat. n° 68, p. 151.

61. Récemment, l'artiste a procédé à une inversion comparable dans quelques peintures et estampes où les étoiles apparaissent dans le ciel comme des points sombres sur un fond plus clair. Voir Samantha Rippner, *The Prints of Vija Celmins*, *op. cit.*, p. 42, p. 46.

62. Voir Robert Enright, « Tender Touches, an Interview with Vija Celmins », *Border Crossings*, n° 87, 2003, p. 31.

63. Vija Celmins, « Vija Celmins interviewed by Chuck Close », art. cité, p. 11.

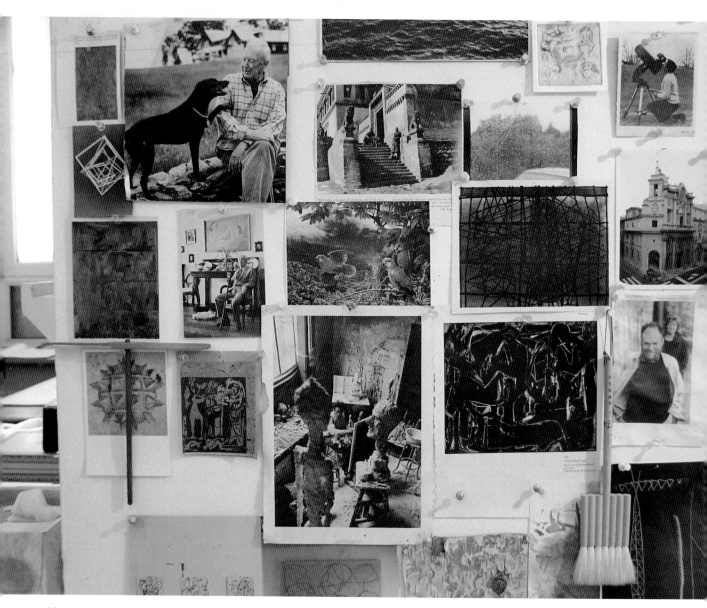

Mur de l'atelier de Vija Celmins / Wall of clippings in Vija Celmins' studio
New York, 2006 / Photo : Vija Celmins

Going from one place to another

— Jonas Storsve —

"What one seems to want in art, in experiencing it, is the same thing that is necessary for its creation, a self-forgetful, perfectly useless concentration," Elizabeth Bishop.[1]

In 1968, Vija Celmins made a drawing of an envelope casually set on a slightly darker, neutral flat surface. Cut open on the short side with a paper knife, the letter was mailed by the artist's mother from Indianapolis on 10 February 1966 (the postmark is perfectly legible). It is addressed to "Miss Vija Celmins, 701 Venice Blv, Venice, California" – the address of the studio where the artist lived and worked from 1963 to 1977. The trompe-l'œil effect is striking, all the more so in that the five make-believe stamps (four 5-cent stamps and one 10-cent stamp) were cut out, drawn, and glued to the work. The three 5-cent stamps on the top form a continuous picture of the attack on Pearl Harbour by the Japanese aviation on 7 December 1941. Underneath, there is a 10-cent stamp of a cloud and lastly comes a 5-cent stamp of a house with smoke in the background.[2]

The extremely detailed drawing is rendered in graphite on a sheet of paper covered in light grey acrylic. This method of preparation, which is similar to a technique employed in Europe during the Middle Ages and the Renaissance,[3] is used by Celmins to reinforce the integrity of the graphite and to avoid direct contact between pencil and paper. "The paper has a skin and I put another skin on it," she commented, adding that, "to dig into the paper is gross."[4] And the artist did not depart from this technique in her drawings until she began working with charcoal in the mid-nineties.[5]

[1]. Quoted by Colm Tóibín in "Elizabeth Bishop: Making the Casual Perfect," in *Love in a Dark Time* (New York: Scribner, 2004).

[2]. One would be tempted to draw a parallel between this picture and the object *House #2* from 1965 (New York, private coll).
[3]. The application of a sealant made of bone powder or of lead-white mixed with gum Arabic and eventually color pigments served to obtain a smooth white or tinted ground necessary for the silverpoint stylus. The technique was known both south and north of the Alps.
[4]. Susan Larsen, "A Conversation with Vija Celmins," *Journal*, Los Angeles Institute of Contemporary Art 20 (Oct. 1978), 38.
[5]. Apparently her first charcoal drawing was *Untitled #1* (1994-1995), cat. #50, 121.

As for the choice of subject matter, it evidences the nostalgia of a young artist, cut off from her family, but also and more significantly, it creates a link between her own history and history in general. Vija Celmins was born in Riga, the capital of Latvia, in 1938; she lived there with her parents and older sister until October 1944, when they decided to flee the advance of the Soviet army. They embarked on a ship with German troops, which was bombed by the Soviet army before it even left the port of Riga. The ship managed to reach Danzig (today Gdansk), where they took a train for Berlin. Vija Celmins remembers the bombings at night, the chaos, and her fear of being separated from her family. She also recalls that, besides the many Polish, Czech, and Baltic refugees, there were basically only women and children in the streets. The Celmins were sent to Leipzig, where they spent the winter listening attentively to news of the advancing Soviet army. They managed to head west with other Latvians trying to get closer to advancing American troops, and had reached Heidelberg when the Germans capitulated. From there, they went to Esslingen, near Stuttgart, which had become a center for Latvian refugees after the fall of the Nazis. Instead of living in the refugee camp set up by the Americans, the Celmins were placed in a room in the flat of a German family. Vija Celmins went to a Latvian school, but also played with the neighbors' children, and quickly picked up the language.

In 1948, the Church World Service brought the Celmins family to the United States. After four months in New York, they settled in Indianapolis, "a safe place in the middle of the country."[6] Vija Celmins' father worked as a carpenter, her mother as a laundress in a hospital. After two years, they bought a plot of land and built their own house. She went to an American school, where she spent most of her time drawing since she could neither speak nor read in English.[7]

She had lost a good part of her family and all of her friends between the ages of six and ten. She had seen some of the horrors of war and experienced the fear of bombings and of death. Twice, she had had to get used to a new country and a new language. She had learned to survive. "It wasn't till I was ten years old and living in the United States that I realized living in fear wasn't normal," she confessed to Chuck Close in an interview.[8]

In 1955, Celmins entered the John Herron Art Institute of Indianapolis. She started gaining some familiarity with contemporary art on occasional trips organized by the school, first to Chicago, where she remembers seeing works by Leon Golub and H. C. Westermann, and then to New York, where she was particularly impressed by Arshile Gorky, Willem De Kooning, and Franz Kline. In 1961, she received a scholarship to attend the Yale Summer

6. Vija Celmins, "Vija Celmins interviewed by Chuck Close," in *Vija Celmins* (Los Angeles: A.R.T. Press, Art Resource Transfer Inc., 1992), 61.

7. *Ibid.*

8. *Ibid.*, 20.

School of Music and Art, in Norfolk, Connecticut, where she met Chuck Close and Brice Marden, as well as Jack Tworkov, who was a visiting professor. Eleanor Ward, director of Stable Gallery in New York, who had exhibited Cy Twombly and Robert Rauschenberg, among others, visited a student exhibition and bought one of her drawings. That summer at Yale, Celmins realized that painting could be a real profession and she decided to become a painter. The following year she obtained her Bachelor of Fine Arts; she also received the Wolcott Award for Travels in Europe. From her tour of European capitals and museums with a student friend, she retained a particularly strong impression of the Velasquez paintings at the Prado, with their tones of grey, black, and pink. In Padua, because the Arena chapel was undergoing restoration, she was able to see only partially her favorite Giotto painting, *The Lamentation*, which she had copied several years before.[9]

Celmins could have continued her studies at Yale, as did the brilliant student Brice Marden who was in the same year as she was, but the university only offered to her partial financing, so she opted for a grant from the University of California in Los Angeles (UCLA). She left for Los Angeles in the fall of 1962, and bought her first car, a white Nash Rambler. UCLA's art department lacked studio space for their students, so students rented studios in the city and professors came to visit them every other week.[10] Like many other young artists of her generation, Celmins was strongly influenced by Abstract Expressionism,[11] and particularly by Willem De Kooning. There is a photograph of her in 1964[12] standing in front of a semi-abstract monumental drawing (supposedly destroyed) representing a Los-Angeles-like urban setting rendered in a gestural style reminiscent of De Kooning. This borrowed form of expression soon struck her as artificial and she decided to give up working in it.[13] She started painting objects from her studio – a lamp, a toaster, a fan, a hot plate, an electrical heater. Speaking of this period, she later explained that she decided "to do a really old-fashioned thing. I'm going to set an object in three-dimensional space on a table. I'm going to take a canvas and I'm going to see what happens when I see something in front of me and translate it onto a two-dimensional plane with a brush and canvas."[14] These paintings mark the "official" start of Celmins' career and they opened the first retrospective exhibition of her work at the Newport Harbor Art Museum in 1979. Not only did she give up abstraction, she also abandoned color for a nearly monochrome palette, similar in spirit to that of such late nineteenth-century painters as Eugène Carrière, Wilhelm Hammershøj, and James McNeill Whistler.[15] One could also evoke the highly restricted palette of Giorgio Morandi, whose work she discovered on a trip to New York in 1959 or 1960.[16]

9. See Susan Larsen, "A Conversation with Vija Celmins," *op. cit.*, 36.

10. See Ann Temkin, *Contemporary Voices: Works from the UBS Art Collection* (New York: The Museum of Modern Art, 2005), 36.

11. Parallels could be drawn between Vija Celmins' semi-abstract paintings and those by Eva Hesse in 1960 and 1961. As a case in point, compare Celmins' *Untitled*, 1961, reprinted in Lane Relyea, *Vija Celmins* (London/New York: Phaidon, 2004), 61, and Hesse's *Untitled*, 1960-1961, reprinted in *Eva Hesse. Paintings from 1960 to 1964* (New York: Robert Miller Gallery, 1992), cat. #2. Eva Hesse was born in Hamburg two years before Vija Celmins. She was sent for her safety to Holland until her family managed to escape the Nazis and emigrate to the United States in 1939. She studied at the Art Students League and at Cooper Union School in New York, starting in 1954. In 1957, she received a scholarship for the Yale Summer School, before entering Yale University, where she studied with Josef Albers, among others. This background brought her closer to the contemporary art scene than Vija Celmins. But the traumatic experience of living in exile and fear that both artists had experienced could be seen as surfacing in a similar way in some of their works from this period.

12. Collection of the artist.

13. "I could make something that looked really nice but it was meaningless. So I quit," she remarked to Susan Larsen, in "A Conversation with Vija Celmins," *op. cit.*, 37.

14. *Ibid.*

15. Painters with whom Celmins was probably not familiar at the time. The artist explained her choice as follows: "I came to the conclusion that color was really gross, it was too spatial, too violent, too expressive of itself. Besides it was so indiscriminately joyful. The yellows are coming and the blues are going and the reds are ready. I was always very sensitive to light and working with black and white seemed to me to be the purest way of working with light and the absence of it." *Ibid.*

16. See Celmins' text on the artist's work in the exhibition catalogue *Giorgio Morandi* (London: Tate Modern, 2001), 36. One also finds in Vija Celmins' paintings a "stillness" similar to Morandi's.

17. Susan Larsen, "A Conversation with Vija Celmins," *op. cit.,* 37. Gerhard Richter – an artist who had war experiences in his childhood similar to Vija Celmins' – collected the same type of pictures (see his *Atlas*) that he translated into painting; Malcolm Morley did likewise during the same period.
18. Childhood memories but also Alain Robbe-Grillet's *Les Gommes,* translated in English in 1964 as *The Erasers,* inspired these objects that look like they come from a school for giants (this interpretation was suggested by Linda Nochlin in her article "Some Women Realists," *Arts Magazine.* 48, #5, February 1974).
19. County Museum of Art, Los Angeles. This work, inspired by René Magritte's *Personal Values* (1952), is one of the links between Vija Celmins' art and Surrealism.
20. Joni and Monte Gordon coll., Los Angeles.
21. Edward R. Broida coll., The Museum of Modern Art, New York.
22. Cat. #2, 44.
23. Cat. #7, 51.
24. As she said in an interview to Chuck Close (*op. cit.,* 12), "the photo is an alternate subject, another layer that creates distance. And distance creates an opportunity to view the work more slowly and to explore your relationship to it. I treat the photograph as an object, an object to scan."
25. Cat. #3, 45.
26. Cat. #6, 50.
27. Cat. #2, 44.
28. In an interview with Samantha Rippner, Celmins explains, "Because my images tend to run on, as if they went on forever, they have to be carefully ended. At the edges one breaks the illusion of continuous space and sees the making process and that the work is really a fiction." Samantha Rippner, *The Prints of Vija Celmins* (New York/New Haven/London: The Metropolitan Museum of Art/Yale University Press, 2002), 14-15.
29. Cat. #8, 52.
30. Cat. #12, 60 and #13, 61.
31. Cat. #14, 56.
32. Cat. #15, 57.

In Los Angeles, Celmins began buying books with pictures from World War II and collecting photographs from the period. In her work, the use of these pictures enabled her to move from the representation of a three-dimensional object, such as a lamp, to that of a two-dimensional photograph or clipping – a step toward the planarity she was seeking. The prevailing themes in her work in those years were related to the war in Vietnam but also to her own past. "At the time I also had the feeling that I was out here all by myself," she explained, "and I went back into my own past. I began dealing with some images out of my childhood. This was 1964, 1965. I had been collecting clippings. I would roam around the city, I didn't know anybody and I would get little war books because it was kind of nostalgic."[17]

At the end of the nineteen sixties, Celmins made a few objects in continuation of her earlier paintings – giant erasers, pencils,[18] and a comb,[19] taller than the artist – that, in certain respects, were embedded in her interest in Magritte and in Pop Art aesthetics. Drawing does not seem to have been among her main preoccupations during this period. It was only well after she received her Masters of Fine Arts that she returned to it. Her first drawings from 1967 and 1968 continued along the lines of her paintings of war-related imagery, such as *Burning Plane,*[20] from 1965, and *Flying Fortress,*[21] from 1966. But, whereas the paintings never clearly indicated the status of the original picture, in her drawings, Celmins greatly complicated and at the same time clarified her thrust by explicitly showing that the drawn object was certainly not – or at least not only – an atomic explosion (*Bikini,*[22] 1968) or an airship (*Zeppelin,*[23] 1968). That it was – or was also – a photograph or a clipping: a two-dimensional object rendered in two dimensions.[24] The document depicted is usually positioned nearly at the centre of the paper, often at a slight slant; sometimes it looks like it has been creased (*Hiroshima,*[25] *Clipping with Pistol*[26]) or folded (*Bikini*[27]). And, like a real object, it casts a shadow on the ground. The ground is rendered in a lighter grey, in a way that is even but irregular and vibrant. When her signature appears (which is rare), it is on this ground, usually at the bottom right. Finally, a thin strip of paper, simply covered in white, is left bare around the edges. There are thus three visual layers to the work: the image, the flat space of the ground, and the paper.[28]

The first pictures of the moon were coming out in the news at the time. Celmins began using them in her work as early as 1968 in a small drawing.[29] She also worked on the strange-looking photographs taken of the moon by the Soviet space probe Luna 9,[30] which allowed her to shift to *all over* images. Her equally strange-looking *Untitled (Moon Surface #1)*[31] and *Untitled, Double Moon Surface*[32] (in which she repositioned the photograph

to draw it twice) were based on photographs taken by a later American probe. During the same period, she made other drawings based on photographs of Mars[33] or cloud formations.[34] They evince the artist's interest in pictures from space, some of which she obtained from the NASA Jet Propulsion Laboratory in southern California. Celmins flirted briefly with Surrealism in *Untitled (Clouds with wire)*,[35] a drawing of a piece of metal wire floating inexplicably in the sky.

The ocean drawings marked a radical shift in Celmins' work away from clippings and found photographic sources toward greater simplicity and uniformity of subject matter. Already at the time when she was working on her war images, she would walk her dog on Venice beach and take pictures of the ocean. There was a long pier extending out into the ocean from the beach where she could feel surrounded by water on all sides. She took a lot of photographs from this spot, but her ocean drawings are not so much "snapshots" of the water as *cosa mentale*. "I never think of that ocean experience when I'm making the art," she explained to Chuck Close. "I don't imagine the ocean and try to re-create a memory of it when I'm doing the art. I explore a surface through drawing it. The image gets controlled, compressed, and transformed."[36] There is an archetypal romantic connotation to ocean imagery, as there is to the other subject matter upon which Celmins would concentrate thereafter, which is countered to some extent by this patient work of "control, compression and transformation" (always executed in natural lighting) but which remains discreetly present in her art nonetheless. Her early ocean drawings still translated a certain space, sometimes even motion. Over time, they became denser, more even. The repetitive aspect of her work became more and more significant and very soon she was producing series in standard formats. By the time of her first one-person exhibition at the Whitney Museum of American Art in New York in 1973, five of the twelve drawings on view measured 30 by 44 inches, two 12 x 100, and five others 12 x 15.

This remarkable exhibition foregrounded the programmed serial aspect of the artist's work.[37] To describe her work as "conceptual" would be stretching the point, but in many respects the artist's attitude recalls conceptual art. In a precise and concise text, Elke M. Solomon, the exhibition curator, examined the concerns of the artist and in particular her representation of a continuous space contained within the thin white border surrounding the image. By these show-throughs left around the edges, Celmins apprehends her subject as a clearly defined object and not a fragmentary image: the subject matter is clearly a photograph, not a seascape.

In the six versions of the "Long Ocean" series of drawings, the artist rendered a perspective effect, darkening the lower part of the drawing by gradually thickening the graphite layer and even including a horizon line. She

33. Cat. #11, 59.

34. Cat. #9, 54.

35. Cat. #16, 55. This work long figured in the collection of the late Noma Copley who was married for a while to the painter William Copley, a friend of the Surrealists, and who supported Vija Celmins in the early years of her career. She also owned the painting *Soup* from 1964, the object *House #2* from 1965 and one of her *Pink Pearl Erasers* from 1966-1967. See *Vija Celmins: A Survey Exhibition*, exhibition catalogue (Newport Beach: Newport Harbor Art Museum, 1979), 83-84. Noma and William Copley created the Cassandra Foundation Award, which Vija Celmins received in 1968.

36. Vija Celmins, "Vija Celmins interviewed by Chuck Close," *op. cit.*, 29.

37. In the exhibition brochure, we learn, among other things, that there were already works by Celmins in the collections of the Fort Worth Art Center Museum (today the Modern Art Museum of Fort Worth), the Los Angeles County Museum of Art, but also the Whitney Museum of American Art and The Museum of Modern Art in New York.

38. Both drawings are in New York, one in the Whitney Museum of American Art, the other in the Edward R. Broida collection at The Museum of Modern Art.
39. Cat. #23, 78-79.
40. Cat. #25, 80-81.

41. Cat. #31, 97.
42. Cat. #32, 96.

43. Edward R. Broida collection at The Museum of Modern Art in New York. La Fondation Cartier in Paris has a pair of rocks that did not find their place in the main installation.

44. The Cassiopeia constellation was the subject of her very first drawing of the night sky made in New Mexico (cat. #27, 87).
45. Cat. #28, 89; #29, 90; #30, 91; #34, 92.

pursued an even more radical investigation of the materiality of the graphite itself, in the two versions of *7 Steps*,[38] where she reproduced the same motif seven times in a row using different grades of pencil, from the hardest to the softest and from the darkest to the lightest. In two drawings from 1971 and 1972, *Ocean with Cross #1*[39] and *Ocean with Cross #2*,[40] she imposed a different type of limitation on her work: she interrupted the progress of the graphite over the surface to let the acrylic preparation show through in the form of a white X connecting the four corners of the paper. The artist's stated aim was to make the pictorial space more complex and to counter an overly aesthetic reading of these drawings.

In 1970, Celmins began roaming the desert with her dog. She had a particular fondness for California's Panamint Valley and Death Valley, but soon the deserts in north Arizona and New Mexico also began surfacing in her work. A "regular" desert[41] and an "irregular" desert[42] count among the most eloquent works in this series. The two drawings are the exact same size and were probably executed one after the other. Once again, as for her ocean drawings, she took pictures on her walks and then drew them. But the variety of stone sizes and the shadows they cast make her deserts seem perhaps less calm than her oceans. Celmins managed to eke a multitude of grey tones out of the graphite to yield vibrant drawings. On these walks, she developed an interest in stones, which she collects to this day and which she used years later as the subject of *To Fix the Image in Memory* (1977-1982),[43] a sculptural piece composed of eleven found stones and painted bronze replicas of them.

In 1973, while working on her desert drawings, the artist made a drawing from a photograph of the Coma Berenices constellation that she had obtained from the California Institute of Technology in Pasadena.[44] In her series of the four drawings entitled "Galaxy (Coma Berenices),"[45] she experimented with the same technique she had applied previously to *7 Steps*: the image is the same; the dimensions of the sheets of paper are almost identical too; only the graphite layer varies from medium grey to pitch black. These drawings evidence once again the basic working principle of Celmins' art – which is at the same time experimental and yet carefully thought out.

In a series of ambitious large-scale works from the mid-seventies, the artist brought together two drawings of different formats on a single page, two drawings of the same image of the Coma Berenices galaxy or of the desert or one drawing of the desert and one of the galaxy. Again and again Celmins seems to explore an image until she has exhausted all of its possibilities.

In 1979, the first retrospective of Celmins work was organized by the Fellows of Contemporary Art in Los Angeles together with the Newport Harbor Museum,[46] featuring sixty works by the artist, drawings for the most part. The catalogue, the first major publication on her output, contains an excellent essay by Susan C. Larsen, which remains an important reference on the artist's work. In June of the same year Celmins met David and Renee McKee, who had first seen her work at the Felicity Samuel Gallery in London. Soon after, Celmins decided to join their gallery, with which she is still working today.

After having spent the summer of 1981 teaching in Skowhegan, Maine, she exchanged her studio in Los Angeles for Barbara Kruger's in New York for several months, liked the city, and decided to stay. Her drawings during this period grew denser and denser, more and more charged with graphite, and more abstract, too. The series of "Star fields"[47] seem no longer to transcribe a nighttime sky but to translate instead the idea of the night sky in an abstract *all over* composition. If we can speak of Jackson Pollock's influence on her work – and she regarded Pollock as one of the greatest artists of his day – it would definitely be in these drawings, executed once again in a single format. She experimented with the use of a square format in *Holding on to the Surface*,[48] one of the two perfectly square drawings in her output,[49] but quickly dropped it because she found the square "too still. Too heroic… and too symmetrical."[50] These were the very last drawings she made for the next eleven years.

In 1983, the year of her first exhibition at the McKee gallery, Vija Celmins decided to return to painting. She felt that she had taken drawing as far as it could go. The layer of graphite had become so intensely black, so dense, that she had the impression the paper couldn't take anymore. The first painting to come out of her studio was *The Barrier*,[51] an unusually large-scale picture that she completed in 1986.

In 1992, Judith Tannenbaum curated a retrospective of Vija Celmins' œuvre at the Institute of Contemporary Art in Philadelphia, displaying eighty-seven works including some thirty-odd drawings; the exhibition travelled to Seattle, Minneapolis, and to the Whitney Museum of American Art in New York and the Museum of Contemporary Art in Los Angeles. By that time, there was a growing literature examining her work: in-depth articles in such specialized magazines as *Art in America*, *Artforum* and *The Print Collector's Newsletter* and reviews of her rare exhibitions at the McKee gallery in the *The New York Times*.[52] But Judith Tannenbaum's accompanying catalogue to the retrospective exhibition was the most important book on her work to date. In a particularly remarkable essay, Dave Hickey suggested that Celmins' shift from imagery of war and violence to the ocean, the desert, and the sky, paralleled a

46. The exhibition traveled from the Newport Harbor Art Museum (Newport Beach, California) to the Arts Club of Chicago, the Hudson River Museum (Yonkers, New York), and the Corcoran Gallery of Art (Washington D.C.).

47. *Star Field #1, #2, #3*, cat. #45, 112-113; #46, 114-115; #47, 116-117. The drawings in this series are the only ones that Celmins decided to have matted in order to isolate them from the outer frame – leaving, of course, the white edges of the paper visible.
48. Cat. #48, 118.
49. The other was *From China* (1982), made with pencils brought back from China by the owners of Gemini G.E.L. in Los Angeles.
50. Letter from the artist to the author, dated 30 June 2006.

51. Dallas, private coll.

52. John Russell, "The Sea and the Stars As Seen by Vija Celmins," *The New York Times*, 18 March 1983, and Michael Brenson, "Vija Celmins," *The New York Times*, 2 December 1988.

shift in her personal life from the status of a refugee to a nomad – a nomad who could find her bearings from the infinitesimal reference points that nature offers. The painstakingly detailed precision of her drawings could be seen as lending credence to Hickey's appealing and original argument.

After this extensive period during which Celmins returned to painting, the artist picked up drawing again in 1994 with a new series of nighttime skies, the most recent of which dates to 2003. But if the subject was the same, the technique had undergone a radical change: instead of graphite on an acrylic ground, Celmins opted for charcoal and an eraser. Moreover, whereas she used to start her pictures at the bottom right and work across to the left (a technique that, for a right-handed artist, required relentless painstaking attention to avoid smudging), she now applied the charcoal by hand directly onto the paper and used the eraser to draw the fields of stars, digging down through the charcoal ground to reach the white surface of the paper.

Untitled #7 (1995) [53] marked the return to an object in the center of the pictorial space: the comet.[54] Celmins explored its plastic possibilities in a short series of six particularly beautiful drawings, executed after found magazine clippings again. Notwithstanding her reticence to symbolic interpretations, the psychological charge of the comet seems to be borne out this time by her decision to dedicate *Untitled #9* [55] to the memory of Felix Gonzalez-Torres.[56] One cannot help thinking of the trail of light formed by the tail of the comet as a symbolic portrait of the Cuban artist's short life.[57]

The spider web is the most recent motif to make its appearance in the artist's drawings, although it figured in a painting in 1992.[58] Like the other drawings in charcoal, the webs are rendered by rubbing out the charcoal surface with an eraser. The only exception is *Web #9,*[59] dated 2006, which is drawn with a graphite pencil on a lighter charcoal ground, so that instead of a light web on a dark ground, the image here is reversed, like a negative.[60]

Many contemporary artists have since treated this subject, from Jim Hodges to Tom Friedman, but maybe it would be more to the point to evoke a wood engraving by Caspar David Friedrich, *The Woman with the Spider Web between Bare Trees* – a sort of romantic embodiment of the figure of melancholy. Of course, the subject matter in Celmins drawing is a photograph, as usual, and not what the photograph represents, but the choice of this specific subject obviously has its importance, and the emotional charge contained in such an image, with its references to melancholy, to age, and to decline, is not innocent.[61] At the same time, the spider is the maker of a two-dimensional image that reflects the aims of the artist who, as a maker of such images herself, seeks, through graphite or charcoal, to create flat images that are certainly not a web of emotions.

53. Cat. #53, 124-125.

54. A comet had already figured in a painting from 1988, *Untitled (Comet)*, now in the collection of the National Gallery of Art, Washington D.C.

55. Cat. #51, 127.

56. William S. Bartman, who published Celmins' interview with Chuck Close, introduced the two artists.

57. Felix Gonzalez-Torres, born in 1957, died in 1996. "What a very short little life" Celmins commented.

58. *Web*, Robert K. and Marguerite Hoffman coll., Dallas.

59. Cat. #68, 151.

60. Recently, Celmins effected a similar reversal in several paintings and prints of dark stars on a light ground. See Samantha Rippner, *The Prints of Vija Celmins, op. cit.*, 42 & 46.

61. See Robert Enright, "Tender Touches, an Interview with Vija Celmins," *Border Crossings* 87 (2003), 31.

The painstaking rigor of Vija Celmins' work has never flagged. Everything that she does is carefully thought out, considered, planned, calculated, from paper and image size, to the use of charcoal or graphite, and the choice of imagery itself ("I see drawing as thinking, as evidence of thinking, evidence of going from one place to another." **62**) It is onto this mental structure that the artist hangs her images that come from the Romantic iconography, which she uses, as she claims, to see if she could neutralize them, transform them into still, pinned down images. The contradiction is merely apparent, because Celmins' strength is precisely in knowing how to unify, with no apparent effort, a personal approach to conceptual art with images that come from an ancient European tradition, and to do so simply by using a charcoal stick, a graphite pencil, an eraser and a sheet of paper.

Translated from the French by Gila Walker

62. Vija Celmins, "Vija Celmins interviewed by Chuck Close," *op. cit.,* 11.

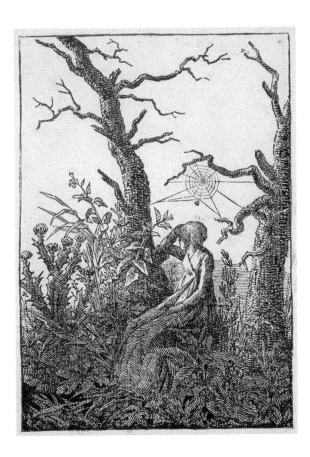

Caspar David Friedrich,
Femme avec toile d'araignée entre des arbres dénudés / The Woman with the Spider Web between Bare Trees
1803-1804
Kunsthalle, Hambourg

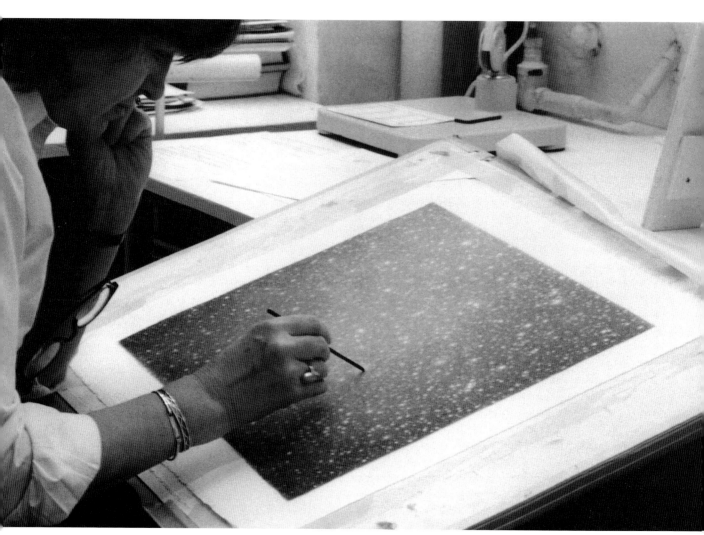

Vija Celmins, 2000 / Photo : Hendrika Sonnenberg

Prendre mon temps
(roman en cours – extrait)

— Colm Tóibín —

Je suis revenu. En regardant dehors, je peux voir le ciel doux, la ligne ténue de l'horizon et les variations de la lumière au-dessus de la mer. La pluie menace. Je peux rester assis sur cette vieille chaise haute, que j'avais fait expédier par bateau depuis une brocante de Market Street, et observer le calme de l'eau sous le ciel brumeux.

Je suis revenu. Toutes ces années, je me suis assuré que la facture d'électricité restait payée, le téléphone raccordé et le ménage fait. Et la voisine qui s'occupait de tout, la fille de Peggy, ouvrait la maison chaque fois que le facteur ou le livreur apportait les tableaux, les photographies, les livres que j'avais achetés, et que j'expédiais parfois par Federal Express comme s'il était urgent qu'ils arrivent puisque moi, je ne le pouvais pas.

Puisque je ne le voulais pas.

L'espace que j'arpente maintenant a été mon espace rêvé ; le bruit du vent par des jours comme celui-ci a été mon bruit de rêve.

Tu dois savoir que je suis de retour.

Le VTT offert pour l'achat du lave-linge avait juste besoin qu'on lui regonfle les pneus. Contrairement au lave-linge il a tout de suite fonctionné parfaitement, comme si je n'étais jamais parti. J'ai pu faire le lent trajet de rêve jusqu'au village, descendre la colline vers la carrière de sable et dépasser le terrain de sport, avec au loin toutes les caravanes et les mobile homes qui n'étaient pas là avant.

À la fin de ce circuit, c'était un dimanche matin, j'ai croisé ta sœur. Elle a dû te le dire. Nous étions tous deux plantés devant le vaste assortiment de journaux du dimanche, au supermarché du village, nous demandant lesquels choisir. Elle s'est tournée vers moi, nos regards se sont croisés. Je ne l'avais pas revue depuis des années, j'ignorais même que Bill et elle avaient encore la maison. Elle a dû te dire que j'étais ici.

Ou peut-être non.

Peut-être n'en a-t-elle pas eu l'occasion encore. Ou peut-être n'a-t-elle pas l'habitude de te transmettre aussitôt chaque nouvelle qui se présente. Mais bientôt, bientôt vous parlerez et elle te le dira, peut-être en passant, comme une curiosité, ou peut-être comme une information intéressante. Devine qui j'ai vu ? Devine qui est de retour ?

Je lui ai dit que j'étais revenu.

Plus tard, alors que je descendais vers la plage par le vieux chemin, le vieil itinéraire, en me demandant si j'irais nager ou si l'eau serait trop froide, je les ai vus qui venaient vers moi. Ils portaient de beaux vêtements. Ta sœur n'a pas vieilli, mais Bill m'a semblé plus lent, le teint plus couperosé qu'avant. Je lui ai serré la main. Et il n'y avait pas grand chose à dire, à part les phrases habituelles, qu'on répète souvent par ici : on tourne son regard vers le large et on dit qu'il ne vient jamais personne, cet endroit est vraiment désert, et quelle chance incroyable d'avoir la plage pour soi par une journée comme celle-ci, une journée de juin lumineuse et ventée, pas un être humain en vue malgré le tourisme, les maisons neuves, l'argent et tout ça. Cette étendue de sable est restée un secret.

À d'étranges moments perdus, pendant toutes ces années, je suis venu ici chaque jour. J'ai imaginé cette rencontre, le son de nos paroles contre celui du vent et des vagues. Des sons pleins de douceur aujourd'hui.

C'est alors que Bill m'a parlé du télescope. Sûrement je m'en étais procuré un aux États-Unis, ils sont tellement moins chers là-bas, sans comparaison, a-t-il dit. Puis il m'a parlé de la pièce qu'il avait fait aménager dans leur maison, avec le Velux et la vue, de là-haut, disant qu'il n'avait rien mis, dans cette pièce, à part une chaise et un télescope.

À l'époque, tu t'en souviens, je leur avais fait visiter cette maison-ci, et je savais que Bill pensait à cette pièce minuscule pleine de lumière changeante, à se croire à bord d'un navire, où je me trouve maintenant. Je possédais dans le temps des jumelles bon marché pour observer le ferry de Rosslare, le phare et les rares voiliers. Je ne les retrouve plus, bien que je les aie cherchées dès mon retour. J'avais toujours pensé qu'un télescope serait encombrant, lourd, difficile à manipuler. Mais Bill m'a assuré que non, le sien était tout simple.

Il m'a proposé de passer chez eux pour m'en assurer par moi-même, au moment qui me conviendrait – pour leur part, ils seraient à la maison toute

la journée. Ta sœur a pris un air contrarié, comme si je risquais de lui deman-
der un service, comme si j'allais débarquer chez eux en pleine nuit. J'ai hésité.

Passe prendre un verre, a-t-elle dit. Je savais qu'elle sous-entendait la
semaine suivante, ou celle d'après. Je savais qu'elle cherchait à marquer
une distance.

J'ai dit non pour le verre, mais que je passerais voir le télescope, juste un
instant, si ça ne les dérangeait pas, peut-être un peu plus tard, juste le téles-
cope. Le télescope m'intéressait et il m'était égal de savoir si elle aurait pré-
féré que je vienne un autre jour. On s'est dit au revoir et j'ai pris vers le nord,
vers Knocknasillogue, pendant qu'eux continuaient vers la faille de la
falaise. Je n'ai pas nagé ce jour-là. Il s'était passé assez de choses. Cette ren-
contre suffisait.

Plus tard le vent est tombé, comme cela arrive souvent ; tout était
calme, les derniers rayons obliques illuminaient les fenêtres à l'arrière de la
maison et j'ai pensé que j'allais descendre jusque chez eux, jeter un coup
d'œil au télescope.

Elle avait fait du feu dans la cheminée, ce qui était surprenant, et je me
suis rappelé l'avoir entendue dire que leur fils serait là – son nom m'échappe,
mais ce fut un choc de le voir se lever, dans le vaste séjour dont les fenêtres,
par deux côtés, donnent sur la mer. Sous un certain éclairage il aurait pu être
toi, ou toi à l'époque de notre rencontre, les cheveux, la taille, la silhouette et
le même charme aussi, qui devait être présent chez votre grand-mère ou
votre grand-père ou encore avant, la douceur du sourire, le regard concen-
tré. Je me suis détourné de lui et j'ai suivi son père dans l'escalier étroit, vers
la pièce au télescope.

Je déteste qu'on me montre comment marchent les choses, tu le sais.
Brancher un appareil, faire démarrer une voiture de location, maîtriser le
mode d'emploi d'un nouveau téléphone portable, tout ça me donne des che-
veux blancs, éveille une frustration et un besoin quasi désespérés de m'en-
fuir, loin, de disparaître dans ma coquille. Là, j'étais confiné dans un espace
réduit avec quelqu'un qui prétendait m'enseigner l'usage d'un télescope, en
me guidant les mains pour mieux me montrer comment le faire pivoter, bas-
culer, etc. J'ai été patient avec Bill, l'espace d'une minute je n'ai plus pensé à
moi. Il a dirigé l'objectif vers les vagues, au large, il a réglé la netteté. Puis il
a reculé d'un pas.

De toute évidence, il voulait que je prenne le relais, que je cherche tout
seul le port de Rosslare, le phare de Tuskar Rock, Raven's Point, la plage de
Curracloe, et que je tombe d'accord avec lui sur le fait qu'on les distinguait en
effet avec une netteté exceptionnelle, malgré le crépuscule. Mais je suis resté
fasciné par ce qu'il m'avait donné à voir. Ces vagues distantes de plusieurs
kilomètres, leur solitude appliquée, frénétique, leur sourde indifférence à leur

propre sort, cette vision me donnait envie de crier, et de demander à Bill s'il pouvait me laisser seul quelques minutes, le temps de l'assimiler. Je l'entendais respirer derrière moi. À ce moment j'ai pensé que la mer n'est pas une forme, elle est une lutte. Rien n'importe, au regard de ce fait-là. Les vagues tout là-bas au loin étaient comme des individus engagés dans une bataille, avec une conscience, une volonté, un destin, et un sens farouche de leur propre beauté.

Je regardais en retenant mon souffle, tout en sachant qu'il serait impoli de s'attarder trop longtemps. Je lui ai demandé s'il voulait bien me laisser encore une minute. Il a souri comme s'il espérait cette réaction. Bill est un homme qui aime ce qui lui appartient. Alors j'ai empoigné le télescope et j'ai fait la mise au point à toute vitesse, comme un expert, sur une vague au hasard. Il y avait du blanc et du gris et une sorte de vert bleuté. C'était une ligne. Elle n'était pas agitée, pas immobile. Elle était tout entière mouvement, tout entière expansion, mais aussi pure retenue, focalisée, intense. J'avais sous les yeux quelque chose d'élémentaire, de souverain – quelque chose qui venait vers nous comme pour nous sauver mais qui, au lieu de cela, ne faisait rien, se retirait simplement, avec un détachement plein d'ironie, comme pour suggérer ce qu'est le monde, et notre propre passage dans le monde, tout entier possibilité en suspens, complexité, ferveur éperdue, avant de s'anéantir sur un bout de rivage et de repartir au large.

Je souriais. Je me suis tourné vers Bill. J'aurais pu lui dire que cette vague que j'avais observée à l'instant était autant capable d'amour que nous le sommes dans nos vies. Plus tard, il aurait dit à ta sœur que j'avais un peu perdu la tête en Californie et elle te l'aurait répété ; tu aurais souri avec douceur et tolérance, comme ton neveu quand je l'avais croisé un peu plus tôt en bas, comme s'il n'y avait pas de mal à cela. Après tout, tu avais bien perdu la tête, toi aussi, en ton temps.

Chaque samedi avant de revenir ici, pendant tout l'hiver et jusqu'au début du mois de juin, j'ai pris la voiture pour me rendre à Point Reyes. Mon GPS à l'accent australien m'expliquait l'itinéraire, le nom de la rue où j'étais censé me trouver et le nombre de kilomètres qu'il me restait à parcourir. Là-bas, à la «station» comme l'appelait le GPS, j'ai fini par être connu, à force, chez le fromager où je prenais aussi du pain et des œufs, chez le libraire auquel j'achetais des poèmes de Robert Hass et de Louise Glück, et où j'ai trouvé un jour *On Being Blue* de William Gass, que j'ai acheté aussi. Je faisais provision de fruits pour la semaine puis, dès que le temps le permettait, je m'asseyais devant le bureau de poste pour manger les huîtres qu'une famille de Mexicains faisait griller au barbecue, dehors, à côté du supermarché.

Tout cela n'était qu'une préparation à la route vers South Beach et le phare. Un trajet assez semblable à celui qui mène à l'endroit où je suis maintenant. Il y a ce virage unique après lequel on sait qu'on s'approche d'un des bouts du monde. Une atmosphère désolée y règne, semblable à celle des derniers poèmes laissés par un poète, ou des derniers quatuors à cordes de Beethoven, ou des ultimes lieder de Schubert. L'air lui-même est différent, et les choses y poussent de façon contrainte, épineuse, tourmentée par le vent. L'horizon est blancheur, neutralité ; il n'y a presque pas de maisons. On s'avance vers une frontière entre terre et mer où il n'y a pas de plages hospitalières, aucune pension de famille aux rayures accueillantes, pas de manège ni de marchand de glaces, mais à la place, des panneaux avertissant du danger, des falaises abruptes.

À Point Reyes, c'était une longue grève et quelques dunes, puis la mer brutale, passionnée, bien trop dure et trop imprévisible pour les surfeurs et les nageurs, et même pour y tremper les pieds. Les panneaux recommandaient de ne pas s'approcher du bord, la vague pouvait surgir de nulle part, et le courant était mortel. Il n'y avait pas de maîtres nageurs. C'était l'océan Pacifique sous sa forme la plus sauvage, et moi j'y allais chaque samedi, malgré le vent cinglant, je progressais tant bien que mal le long du rivage, observant chaque vague qui déferlait vers moi tour à tour avant de se dissoudre et de se retirer dans un bruit de succion.

J'avais la nostalgie de chez moi. J'allais à Point Reyes tous les samedis pour ressentir la nostalgie de chez moi.

Chez moi, c'était cette maison vide en retrait de la falaise à Ballyconnigar, une maison remplie d'objets encore emballés, petites toiles, petits dessins de la Bay Area de San Francisco, quelques photographies de ponts et d'eau, quelques fauteuils, quelques tapis. Chez moi, c'était une pièce remplie de livres, donnant sur l'arrière de la maison, encadrée par deux chambres à coucher et deux salles de bains. Chez moi, c'était un séjour vaste et haut avec un sol en ciment et une cheminée massive, un canapé, deux tables, quelques toiles retournées contre le mur, acquises bien des années plus tôt et toujours en attente de crochets. Chez moi, c'était aussi cette chambre découpée dans la charpente, ouvrant par une porte vitrée sur un minuscule balcon où, par nuit claire, je peux contempler les étoiles, les lumières du port de Rosslare, le flash intermittent du phare de Tuskar Rock et la ligne douce, réconfortante, à peine visible, où le ciel nocturne devient la mer sombre.

J'ignorais que ces excursions solitaires à Point Reyes tout au long de janvier, février, mars, avril et mai, d'où je revenais la voiture chargée de victuailles comme si la pénurie régnait en ville, étaient une manière de me dire que j'allais retrouver ma mer à moi, ma plage à moi, infiniment plus apprivoisée, et mon phare à moi, moins éprouvé et moins spectaculaire.

Je gardais cependant mes distances car *chez moi*, ce n'était pas seulement cette maison où je suis à présent, pas seulement ce paysage de fin du monde. Certains jours, en roulant vers le phare de Point Reyes, j'étais contraint d'affronter une autre image de *chez moi*. J'avais ramassé des pierres, que j'avais rangées sur le siège du passager en pensant que je pourrais peut-être les rapporter en Irlande.

Chez moi, c'était quelques tombes où reposaient mes morts, à la sortie de la ville d'Enniscorthy, tout près de la route de Dublin. Là-bas je ne pouvais envoyer ni paquets, ni tableaux, ni lithographies signées et emballées dans une double épaisseur de papier bulle, avec l'adresse de l'expéditeur au dos. Cela n'aurait servi à rien. Cette version de *chez moi* remplissait plus que toute autre mes rêves et mon temps de veille. Je rêvais de poser une pierre sur chacune de ces tombes, comme le font les juifs, comme les catholiques laissent des fleurs. Je souriais à la pensée d'un archéologue du futur découvrant ces tombes, analysant les ossements et la terre alentour et s'interrogeant sur la présence énigmatique de ces pierres polies par les vagues du Pacifique. L'archéologue spéculerait sur la folie, les mobiles, les tendres nécessités qui avaient pu pousser quelqu'un à les traîner sur une si longue distance.

En définitive je n'ai pas rapporté ces pierres en Irlande ; je les ai laissées là-bas. Elles n'auraient été d'aucun secours.

J'aimerais savoir comment ont été fabriquées les couleurs. Certains jours, tout en donnant mon cours, je regardais par la fenêtre et je pensais : tout ce que je raconte là est d'un accès facile et a déjà été analysé. Mais voici un galet ovale que j'ai ramassé sur la plage et que je contemple à présent, après une nuit de léger orage succédant à une journée de ciels gris au-dessus de la mer. C'est le petit matin, ici, dans une maison où le téléphone ne sonne pas et où le courrier qui me parvient se réduit à des factures. Je n'ai encore dit à personne que j'étais revenu.

J'ai remarqué ce galet à cause de la douceur subtile de sa couleur sur le sable, son vert clair veiné de blanc. De toutes les pierres que je voyais, celle-ci semblait porter au plus haut le message qu'elle avait été lavée par les vagues, sa couleur dissoute et rendue d'autant plus vivante, comme si le long combat entre sa nuance d'origine et l'eau salée lui avait conféré une force muette.

Elle est devant moi, sur mon bureau. Pourtant la mer devrait bien avoir la force de vaincre toutes les pierres, de les rendre blanches, ou uniformes comme le sont les grains de sable. Je ne sais comment les pierres résistent à la mer. Hier, pendant que je marchais sur la plage dans la fin d'après-midi humide, les vagues entrechoquaient doucement les pierres du rivage, plus

grandes que des galets ordinaires et toutes de couleurs différentes. En retournant celle-ci, la verte que j'ai rapportée à la maison, je constate qu'elle est moins lisse à l'une de ses extrémités, comme s'il y avait eu une cassure, une fracture, comme si elle faisait à l'origine partie d'une masse plus importante.

J'ignore combien de temps elle aurait survécu si je ne l'avais sauvée ; je n'ai aucune idée de la durée de vie d'une pierre sur une plage du Wexford. Je sais quels livres lisait George Eliot en 1876, quelles lettres elle écrivait, quelles phrases elle composait, et peut-être est-ce suffisant en ce qui me concerne. Le reste est de la science, et je ne suis pas versé dans les sciences. Il est possible alors que je passe à côté du sens de presque tout – la douceur d'une journée sans vent, le vol des hirondelles, le procédé qui fait apparaître les mots à l'écran lorsque j'enfonce les touches du clavier, le vert clair de la pierre.

Bientôt je vais devoir prendre une décision. Je devrai appeler le loueur de voitures de l'aéroport de Dublin et prolonger la durée de la location. Ou alors rendre la voiture. Ou m'en procurer une autre. Ou revenir ici sans voiture, juste le VTT et quelques numéros de taxis. Ou alors m'en aller. Hier, tard dans la soirée, le tonnerre s'était tu et il n'y avait plus un bruit, je suis allé sur Internet et j'ai cherché des télescopes ; j'ai comparé les prix, essayant d'identifier celui que m'avait montré Bill et qui m'avait semblé d'un maniement si facile. J'ai consulté les délais de livraison en pensant que je pourrais peut-être attendre cette nouvelle clé qui m'ouvrirait l'accès aux vagues lointaines, l'attendre une semaine, ou deux, ou six, guetter depuis ma maison de rêve le rêve nouveau qui me serait livré, la camionnette qui apparaîtrait sur le chemin avec un gros paquet. J'ai rêvé de l'installer ici même, devant cette table, sur le trépied que j'aurais commandé par la même occasion, et de prendre mon temps pour faire le point sur une ligne d'eau ourlée, un morceau du monde indifférent, dans sa lutte, au fait qu'existe, dans le monde, du langage – des noms pour décrire les choses, une grammaire, des verbes. Mon regard solitaire, empli de sa propre histoire, a le désir forcené d'éluder, d'effacer, d'oublier ; il observe à présent, avec une intensité féroce, comme un scientifique à la recherche d'un remède, ayant décidé pendant quelques jours d'oublier les mots, d'admettre enfin que les mots pour dire les couleurs, le bleu-gris-vert de la mer, le blanc des vagues, ne livreront rien par rapport à la plénitude d'observer le riche chaos qu'elles engendrent et composent.

Traduction française d'Anna Gibson

Taking My Time:

From a novel in progress

— Colm Tóibín —

I have come back here. I can look out and see the soft sky and the faint line of the horizon and the way the light changes over the sea. It is threatening rain. I can sit on this old high chair that I had shipped from a junk store on Market Street and watch the calmness of the sea against the misting sky.

I have come back here. In all the years I made sure that the electricity bill was paid and the phone remained connected and the place cleaned and dusted. And the neighbour who took care of things, Peggy's daughter, opened the house for the postman or the courier when I sent books or paintings or photographs I bought, sometimes by Fedex as though it were urgent they would arrive since I could not.

Since I would not.

This space I walk in now has been my dream space; the sound of the wind on days like this has been my dream sound.

You must know that I am back here.

The mountain bike that came free with the washing machine just needed the tyres pumped. Unlike the washing machine itself, it worked as though I had never been away. I could make the slow dream journey into the village, down the hill towards the sand quarry and then past the ball alley with all the new caravans and mobile homes in the distance.

At end of that journey I met your sister on a Sunday morning. She must have told you. We were both studying the massive array of Sunday newspapers in the supermarket in the village, wondering which of them to buy.

She turned and our eyes locked. I had not seen her for years; I did not even know that she and Bill still had the house. She must have told you I am here.

Or maybe not yet.

Maybe she has not seen you. Maybe she does not tell you every bit of news as soon as she knows it. But soon, soon you both must speak and she will tell you then, maybe even as an afterthought, a curiosity, or maybe even as a fresh piece of news. Guess who I saw? Guess who has come back?

I told her I had come back.

Later, when I went down to the strand, using the old path, the old way down, when I was wondering if I would swim, or if the water would be too cold, I saw them coming towards me. They were wearing beautiful clothes. Your sister has not aged, but Bill was slower, more red-faced. I shook hands with him. And there was nothing else to say except the usual, what you often say down here: you look out at the sea and say that no one ever comes here, how empty it is, and how strange and lovely it is to be here on a bright and blustery June day with no one else in sight, despite all the tourism and the new houses and the money. This stretch of strand has remained a secret.

In strange, stray moments I have come here all the years every day. I have imagined this encounter and the sounds we make against the sound of the wind and the waves. Mild sounds today.

And then Bill told me about the telescope. Surely, he said, I must have bought one in the States? They are cheaper there, much cheaper. He told me then about the room he had built with the Velux window and the view it had and how he had nothing there except a chair and a telescope.

Years ago, as you know, I had shown them this house, and I knew that he remembered this room, the tiny room full of shifting light, like something on a ship, where I am sitting now. I had cheap binoculors to watch the ferry from Rosslare and the lighthouse and the odd sailing boat. I cannot find them now, although I looked as soon as I came back. But I always thought a telescope would be too unwieldy, too hard to use and work. But Bill told me no, his was simple.

And then he said that I should stop by and check for myself, anytime, but they would be there all day. Your sister looked at me warily, as though I would be needing her for something, as though I would come calling in the night. I hesitated.

'Come and have a drink with us,' she said. I knew that she meant next week, or some week; I knew that she wanted to sound distant.

I said no, but I would come and see the telescope, just for a second if that was all right, maybe later, just the telescope. I was interested in the

telescope and did not care whether she wanted me to come that day or some other day. We parted and I walked on north, towards Knocknasillogue, and they made their way to the gap. I did not swim that day. Enough had happened. That meeting was enough.

Later, it became calm, as it often does, and there was no wind and the sun shone its dying slanted rays into the back windows of the house and I thought that I would walk down and see the telescope.

She had the fire lighting which was strange, and I remember that she had said their son would be there, I cannot remember his name, but I was shocked when he stood up in the long open-plan room with windows on two sides that gave on to the sea. In a certain light he could have been you, or you when I knew you first, the same hair, the same height and frame and the same charm which must have been there in your grandmother or grandfather or even before, the sweet smile, the concentrated gaze. I turned away from him and went with his father to the small stairs, towards the room with the telescope.

I hate being shown how to do things, you know that. Connecting a plug, or starting a rented car, or understanding a new cell phone, add years to me, bring out frustration and an almost frantic urge to get away and curl up on my own. Now I was in a confined space being shown how to look through a telescope, my hands being guided as Bill showed me how to turn it and lift it and focus it. I was patient with him, I forgot myself for a minute. He focused on the waves far out. And then he stood back.

I knew he wanted me to move the telescope, to focus now on Rosslare Harbor, on Tuskar Rock, on Raven's Point, on the strand at Curracloe, agree with him that they could be seen so clearly even in this faded evening light. But what he showed me first had amazed me. The sight of the waves miles out, their dutiful and frenetic solitude, their dull indifference to their fate, made me want to cry out, made me want to ask him if he could leave me alone for some time to take this in. I could hear him breathing behind me. It came to me then that the sea is not a pattern, it is a struggle. Nothing matters against the fact of this. The waves were like people battling out there, full of consciousness and will and destiny and an abiding sense of their own beauty.

I knew as I held my breath and watched that it would be wrong to stay too long. I asked him if he would mind if I looked for one more minute. He smiled as though this was what he had wanted. He is a man who likes his own property. I turned and moved fast, focussing swiftly, like an expert, on a wave I had selected for no reason. There was whiteness and greyness in it and a sort of blue and green. It was a line. It did not toss, nor did it stay

still. It was all movement, all spillage, but it was pure containment as well, utterly focussed just as I was watching it. It had an elemental hold, something coming towards us as though to save us but do nothing instead, withdraw in a shrugging irony, as if to suggest that this is what the world is, and our time in it, all lifted possibility, all complexity and rushing fervor, to end in nothing on a small strand, and go back out.

I smiled for a moment before I turned. I could have told him that the wave I had watched was as capable of love as we are in our lives. He would have told your sister that I had gone slightly bonkers in California and she would, in turn, have told you; and you would have smiled softly and tolerantly, like your nephew had smiled when I met him earlier, as though there was nothing wrong with that. You had, after all, gone bonkers yourself in your own time.

On Saturdays before I came back, through the winter and right into early June, I would drive out from the city to Point Reyes, my GPS with its Australian accent instructing me which way to turn, lanes I should be in, numbers of miles left. They knew me by now in the station, as the GPS called it, in the cheese shop there, where I also bought bread and eggs, in the book shop, where I bought books of poems by Robert Hass and Louise Gluck, and one day found William's Gass's book 'On Being Blue' which I also bought. I bought the week's fruit and then, when the weather grew warm, sat outside the post office eating barbequed oysters which a family of Mexicans had cooked on a stall beside the supermarket.

All this was mere preparation for the drive to the South Beach and the lighthouse. It was like driving towards here, where I am now. Always, you make a single turn and you know that you are approaching one of the ends of the earth. It has the same desolate aura as a poet's last few poems, or Beethoven's last string quartets, or the last songs that Schubert managed. The air is different, and the ways things grow is strained and gnarled and windblown. The horizon is whiteness, blankness; there are hardly any houses. You are moving towards the border between the land and sea which does not have hospitable beaches, or guest houses painted in welcoming stripes, or merry-go-rounds, or ice cream for sale, but instead has warnings of danger, steep cliffs.

At Point Reyes there was a long beach and some dunes and then the passionate and merciless sea, too rough and unpredictable for surfers or swimmers or even paddlers. The warnings told you not to move too close, that a wave could come from nowhere with a massive undertow. There

were no life guards. This was the Pacific Ocean at its most relentless and stark, and I stood there Saturday after Saturday, putting up with the wind, moving as best I could on the edges of the shore, watching each wave crash towards me and dissolve in a slurp of undertow. I missed home.

I missed home. I went out to Point Reyes every Saturday so I could miss home.

Home was this empty house back from the cliff at Ballyconnigar, a house half full of objects still in their packages, small paintings and drawings from the Bay Area, some photographs of bridges and water, some easy chairs, some patterned rugs. Home was a roomful of books at the back of this house, two bedrooms and bathrooms on either side of that room. Home was a huge high room at the front with a concrete floor and a massive fireplace, a sofa, two tables, some paintings still resting against the walls, pieces I bought years ago still waiting for hooks and string. Home also was this room at the top of the house, cut into the roof, a room with a glass door opening onto a tiny balcony where I can stand on a clear night and look up at the stars and see the lights of Rosslare Harbor and the single flashes of Tuskar Rock Lighthouse and the faint, soft, comforting line where the night sky becomes the dark sea.

I did not know that those solitary trips to Point Reyes in January, February, March, April, May, and the return to the city with a car laden down with provisions as though there were shortages in the city, I did not know that this was a way of telling myself that I was going home to my own forgiving sea, a much softer, more domesticated beach, and my own lighthouse, less dramatic and less long suffering.

I kept home at bay because home was not just this house I am in now or this landscape of endings. On some of those days as I drove towards the lighthouse at Point Reyes I had to face what home also was. I had picked up some stones and put them on the front passenger seat and I thought that I might take them to Ireland.

Home were some graves where my dead lay just outside the town of Enniscorthy, just off the Dublin Road. This was a place where I could send no parcels or paintings, no signed lithographs doubled wrapped in bubble paper, with the address of the sender on the reverse side of the package. Nothing like that would be of any use. This home filled my dreams and my waking time more than any other version of home. I dreamed that I would leave a stone on each of those graves, as Jewish people do, as Catholics leave flowers. I smiled at the thought that in the future some archaeologists would come to those graves and study the bones and the earth around them and write papers on the presence of these stray stones,

stones that had been washed by the waves of the Pacific, and the archae-
ologist would speculate what madness, what motives, what tender needs,
caused someone to haul them so far.

I did not, in the end, bring those stones to Ireland; I left them there.
They would not have helped.

I wish I knew how colors came to be made. Some days when I was teach-
ing I looked out the window and thought that everything I am saying is
easy to find out and has already been surmised. But there is a small oblong
stone that I have carried up from the strand and I am looking at it now after
a night of mild thunder and a day of grey skies over the sea. It is the early
morning here in a house where the phone does not ring and the only post
which comes brings bills. I have still told no one that I have come back.

I noticed the stone because of the mildness and subtlety of its color
against the sand, its light green with veins of white. Of all the stones I saw
it seemed to carry most the message that it had been washed by the
waves, its color dissolved by water, yet all the more alive for that, as
though the battle between what color it once had been and the salt water
had offered it a mute strength.

I have it on the desk here now. Surely the sea should be strong enough
to get all the stones and make them white, or make them uniform, like the
grains of sand are uniform? I do not know how the stones withstand the
sea. As I walked yesterday in the humid late afternoon the waves came
gently to rattle the stones at the shore, stones larger than pebbles, all dif-
ferent colors. I can turn this green stone around, the one that I carried
home, and see that at one end it is less than smooth as though this is a join,
a break, and it was once part of a larger mass.

I do not know how long it would have lasted down there, had I not res-
cued it; I have no idea what the life span is of a stone on a Wexford beach.
I know what books George Eliot was reading in 1876, and what letters she
was writing and what sentences she was composing and maybe that is
enough for me to know. The rest is science and I do not do science. It is pos-
sible then that I miss the point of most things – the mild, windlessness of
the day, the swallows' flight, how these words appear on the screen as
I key them in, the greenness of the stone.

Soon I will have to decide. I will have to call the car hire company in
Dublin Airport and the extend the time I am going to keep the car. Or I will
have to leave the car back. Maybe get another car. Or return here with no
car, just the mountain bike and some telephone numbers for taxis.

Or leave altogether. Late last night when the thunder had died down and there was no sound, I went online to look for telescopes, looking at prices, trying to find the one which Bill had shown me which I found so easy to manipulate. I studied the length of time delivery would take and thought of waiting for this new key to the distant waves for a week or two weeks or six weeks, watching out from my dream house for a new dream to be delivered, for a van to come up this lane with a large package. I dreamed of setting it up out here in front of where I am sitting now, on the tripod that I would have ordered too, and starting, taking my time, to focus on a curling line of water, a piece of the world indifferent in its struggle to the fact that there is language in the world, names to describe things and grammar and verbs. My eye, solitary, filled with its own history, is desperate to evade, erase, forget; it is watching now, watching fiercely, like a scientist looking for a cure, deciding for some days to forget about words, to know at last that the words for colors, the blue-grey-green of the sea, the whiteness of the waves, will not work against the fullness of watching the rich chaos they yield and carry.

Photographies et coupures de presse,
sources des premiers dessins de Vija Celmins
Source material for Vija Celmins' early
drawings, 1991 / Photo: Eric Baum

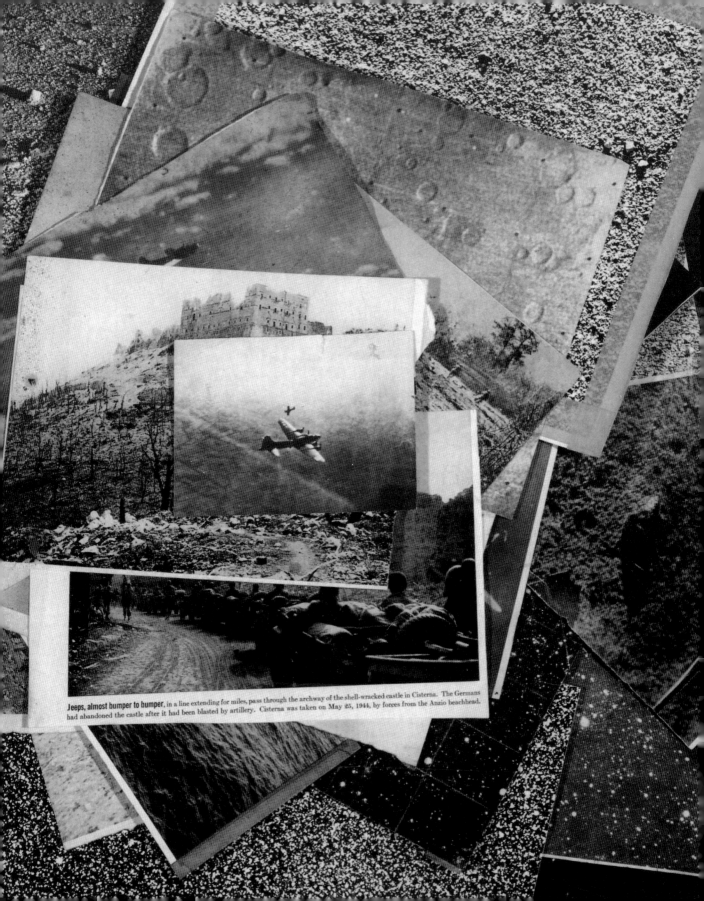

Jeeps, almost bumper to bumper, in a line extending for miles, pass through the archway of the shell-wracked castle in Cisterna. The Germans had abandoned the castle after it had been blasted by artillery. Cisterna was taken on May 25, 1944, by forces from the Anzio beachhead.

1. Airplane Disaster
1967
—

National Gallery of Art, Washington D.C.
Gift of Edward R. Broida, 2005

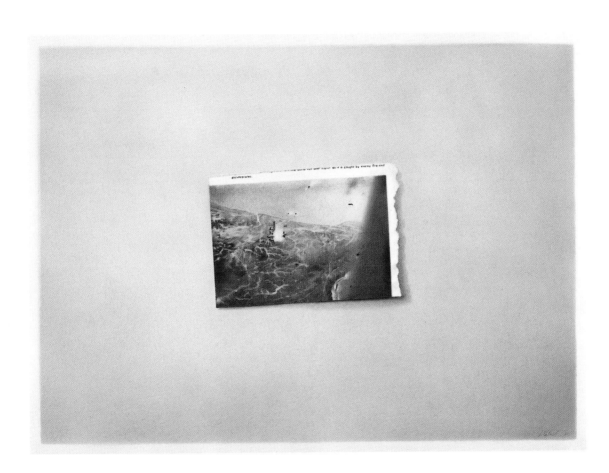

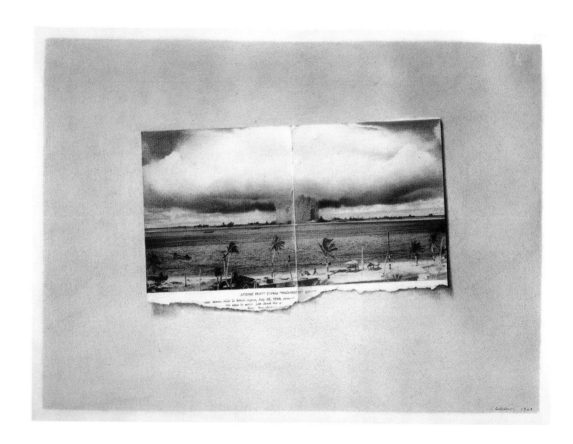

2. Bikini
1968
—
The Museum of Modern Art, New York
Fractional and promised gift of Edward R. Broida

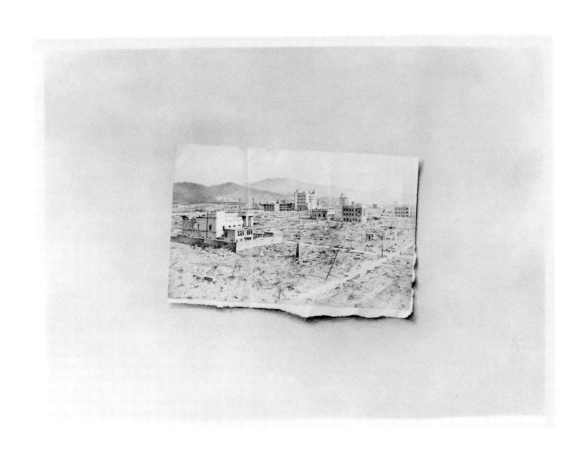

3. Hiroshima
1968
—
Coll. Leta & Mel Ramos

4. Letter
1968
—
Collection de l'artiste /
Collection of the artist

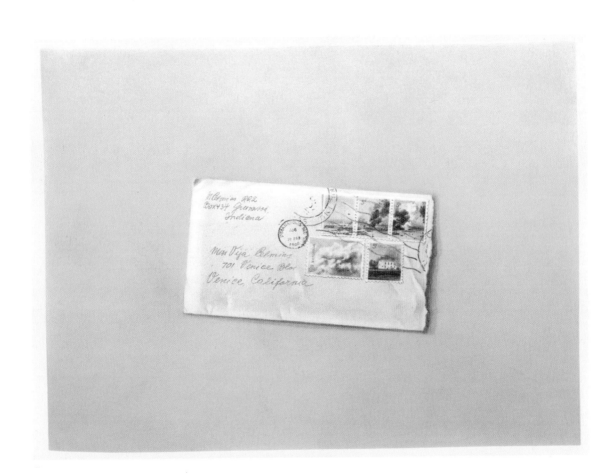

5. Plane
1968

—

Fogg Art Museum, Harvard University Art
Museums, Cambridge, Massachusetts
Purchase, Margaret Fisher Fund
and Joseph A. Baird Jr. Purchase Fund, 1996

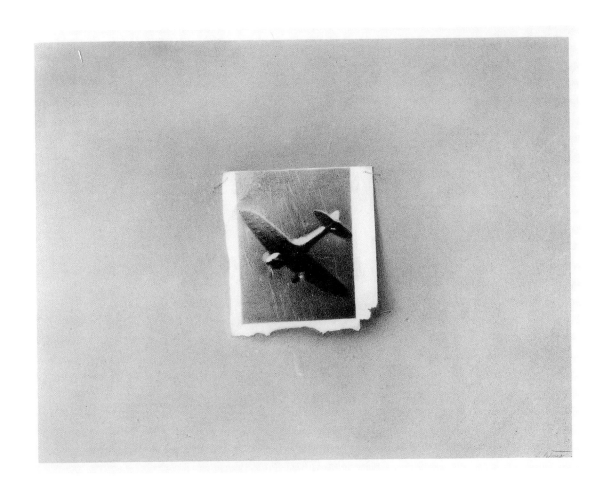

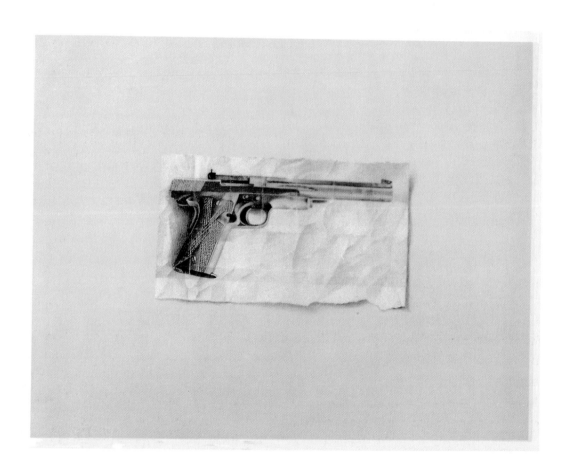

6. Clipping with Pistol
1968
—
The Museum of Modern Art, New York
Fractional and promised gift of Edward R. Broida

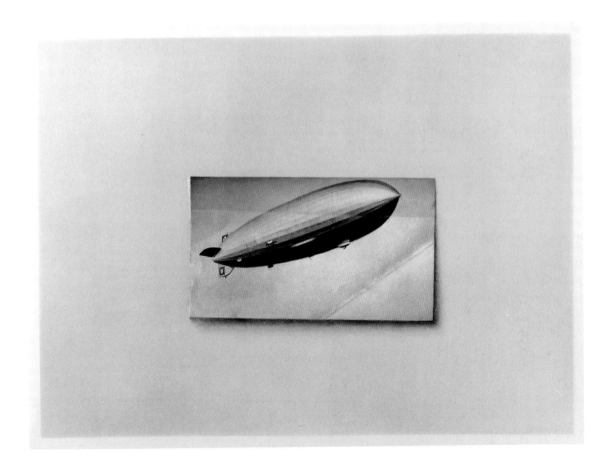

7. Zeppelin
1968
—
Coll. Drs Michael & Jane Marmor

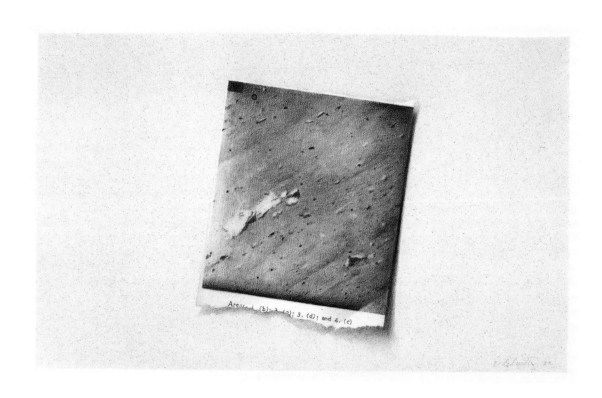

Arrested (b); 2. (a); 3. (d); and 4. (c)

8. Moonscape
1968
—
Berlant Family Collection

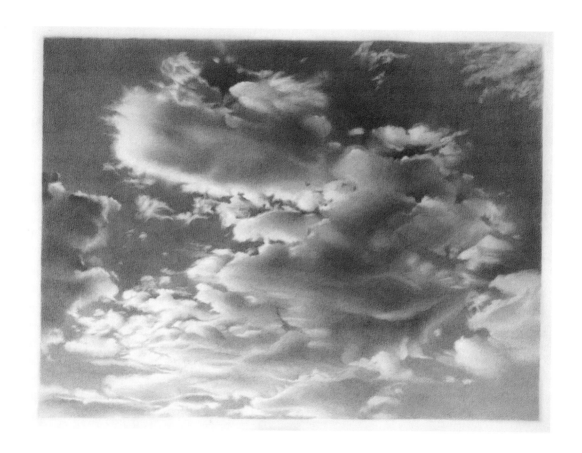

9. Clouds
vers 1968
—
Coll. Jerry & Eba Sohn

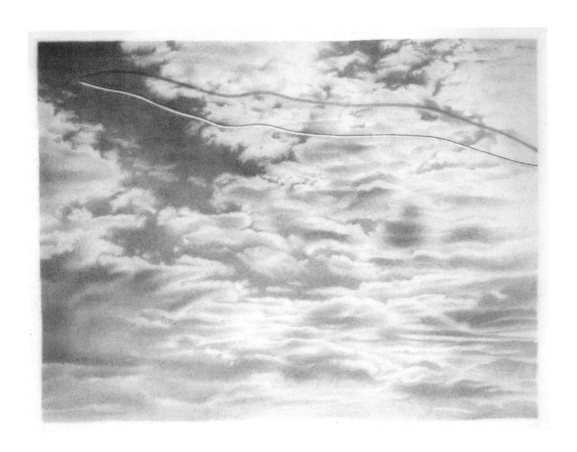

**16. Sans titre / Untitled
(Clouds with wire)**
1969
—
Collection particulière /
Private collection, New York

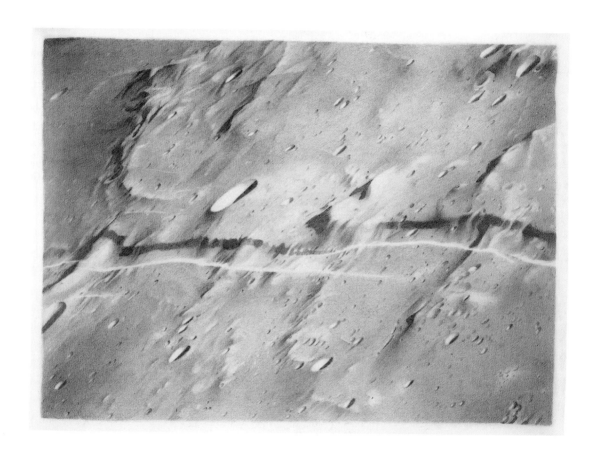

**14. Sans titre / Untitled
(Moon Surface #1)**
1969
—
Coll. Laura Lee Stearns, Los Angeles

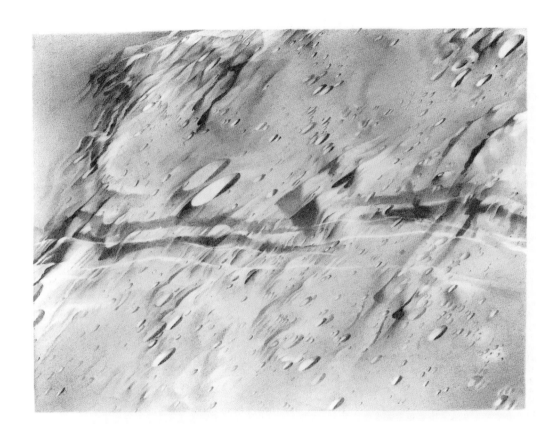

15. Sans titre / Untitled
(Double Moon Surface)
1969
—

11. Mars
1969
—
Coll. Rosalind & Melvin Jacobs

12. Moon Surface (Luna 9) #1
1969
—
The Museum of Modern Art, New York
Mrs Florene M. Schoenborn Fund

13. Moon Surface (Luna 9) #2
1969
—

Orange County Museum of Art,
Newport Beach, Cal.
Purchased by the Acquisition Committee

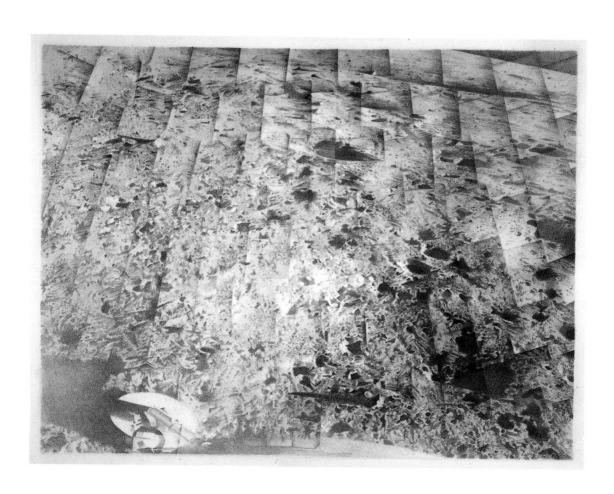

24. Moon Surface (Surveyor I)
1971-1972
—

The Museum of Modern Art, New York
Fractional and promised gift of Edward R. Broida

10. Sans titre / Untitled (Ocean)
1968
—

Berlant Family Collection

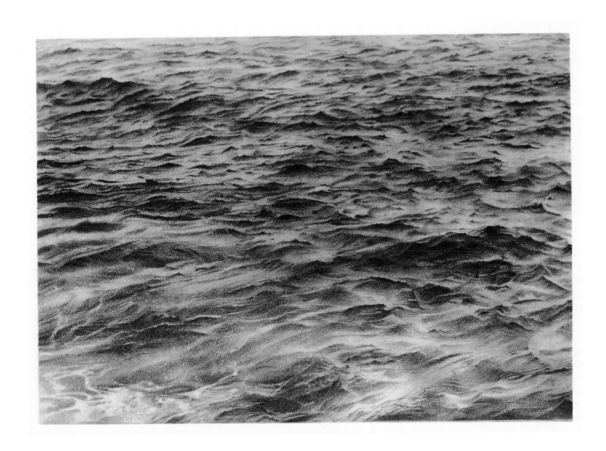

20. Ocean
1969
—

Coll. Susan & Leonard Nimoy

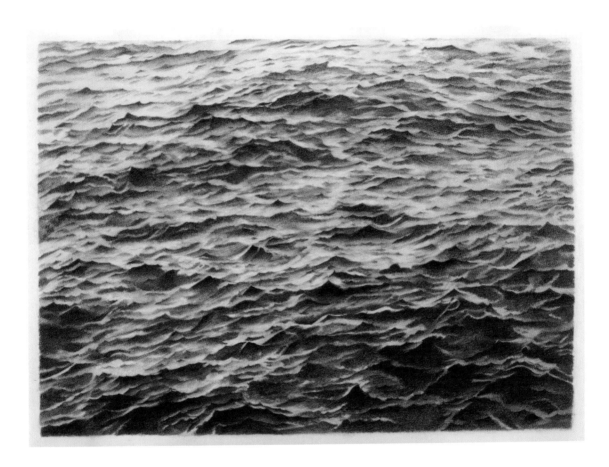

19. Sans titre / Untitled (Ocean)
1969
—

Philadelphia Museum of Art
Purchased with a grant from the National
Endowment for the Arts and with matching funds
contributed by Marion Boulton Stroud,
Marilyn Steinbright, the J.J. Medveckis Foundation,
David Gwinn and Harvey S. Shipley Miller, 1991

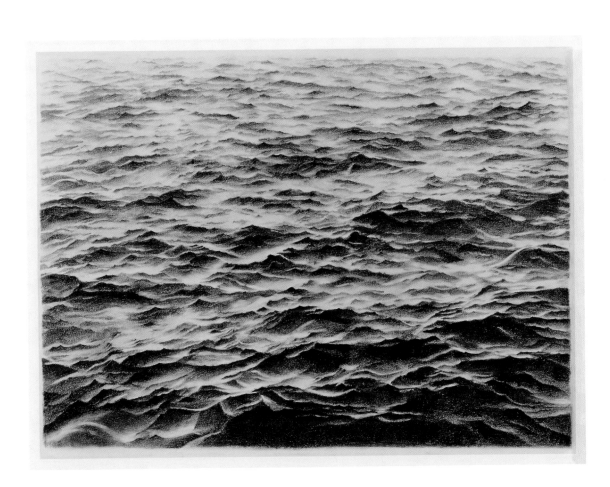

**17. Sans titre / Untitled
(Big Sea #1)**
1969
—
Collection particulière /
Private collection, New York

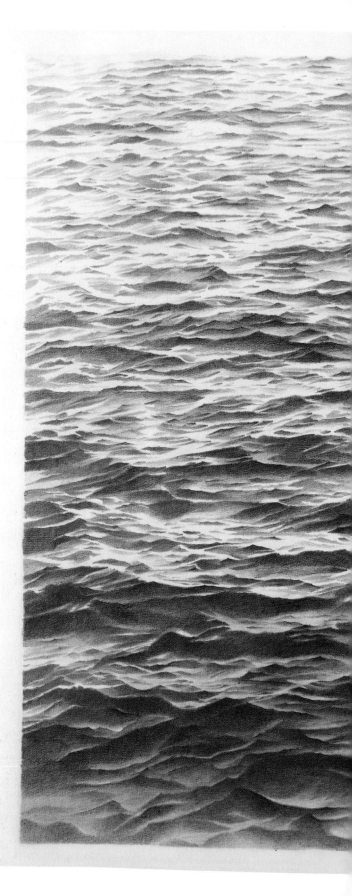

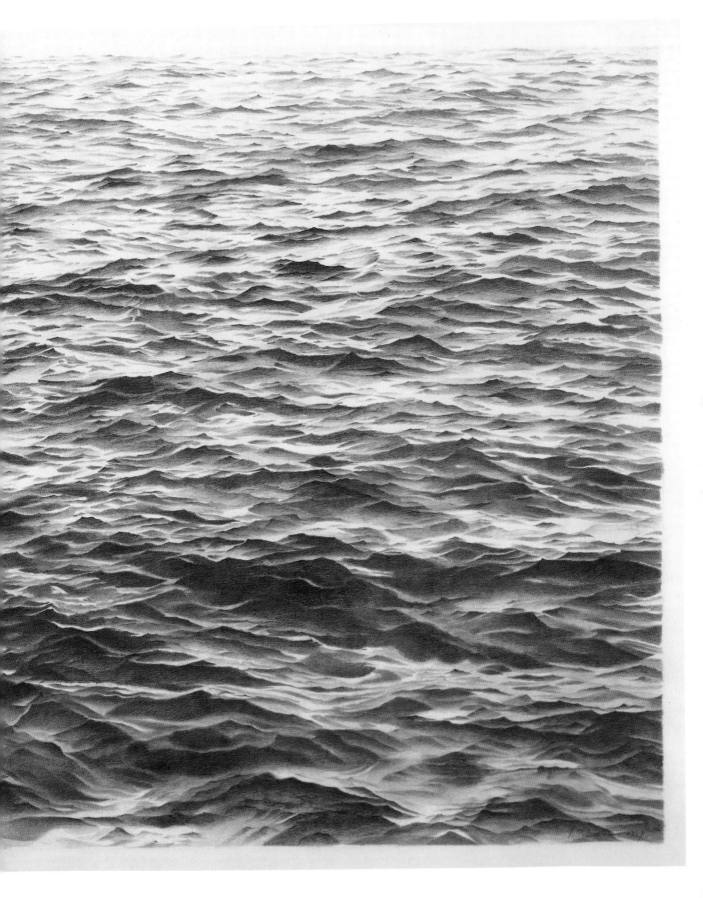

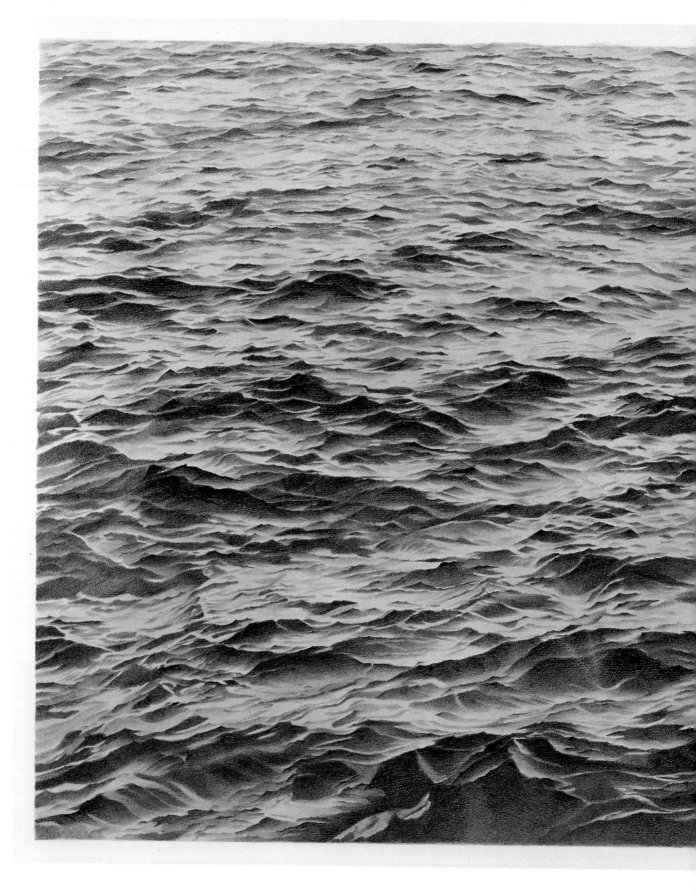

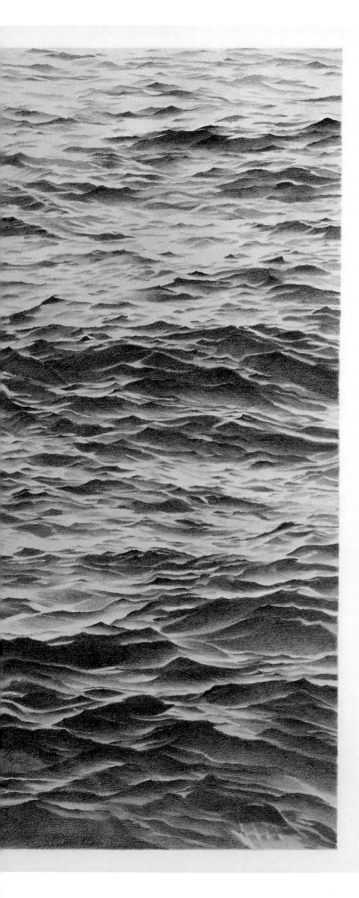

**18. Sans titre / Untitled
(Big Sea #2)**
1969

—

Collection particulière /
Private collection

21. Sans titre / Untitled (Ocean)
1970
—
The Museum of Modern Art, New York
Mrs Florene M. Schoenborn Fund

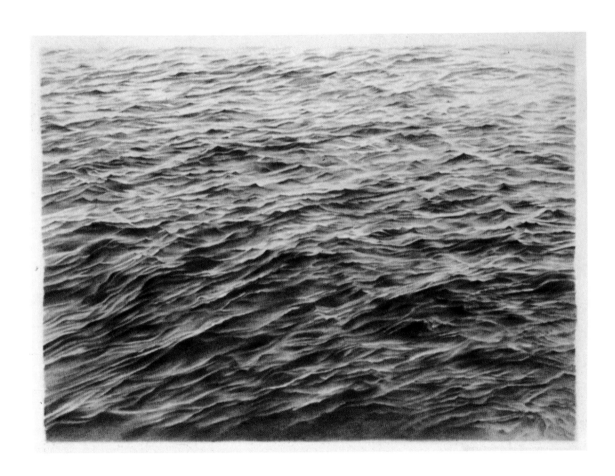

22. Sans titre / Untitled
1971
—
Modern Art Museum of Fort Worth, Texas
Museum Purchase, The Benjamin J. Tillar
Memorial Fund

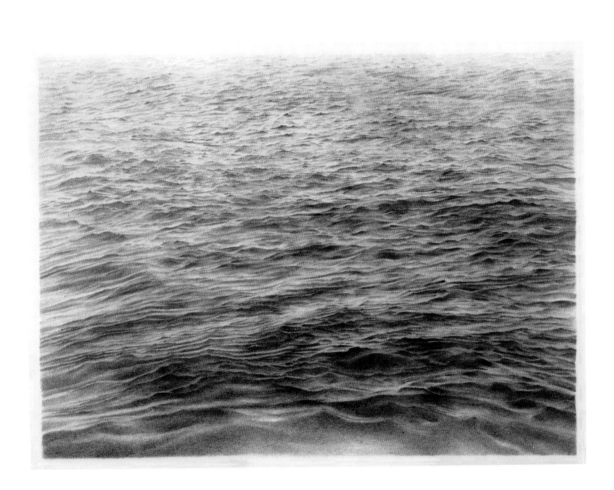

**23. Sans titre / Untitled
(Ocean with Cross #1)**
1971
—
The Museum of Modern Art, New York
Fractional and promised gift
of Edward R. Broida

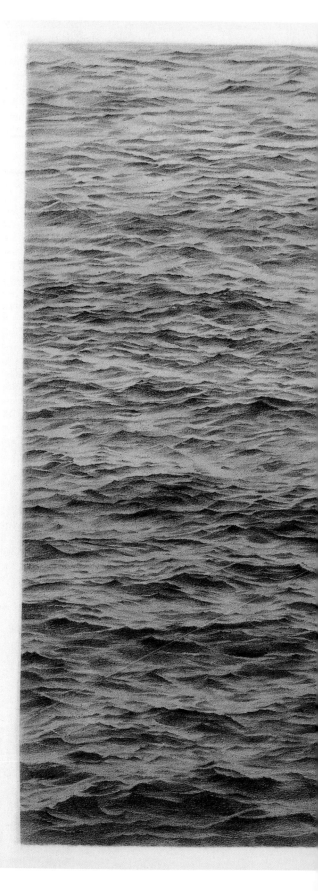

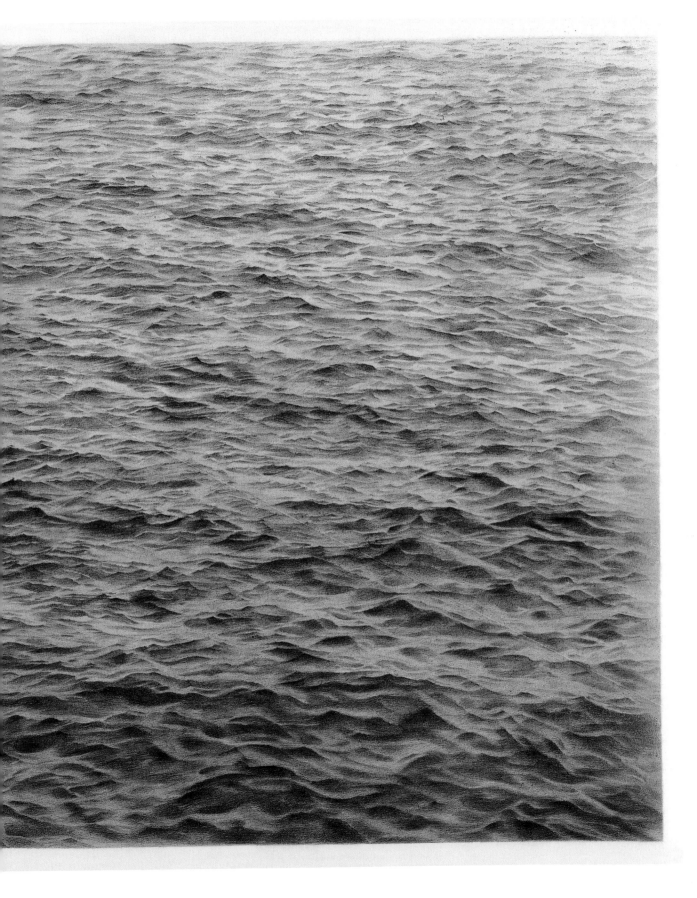

**25. Sans titre / Untitled
(Ocean with Cross #2)**
1972
—
Coll. Larry Gagosian, New York

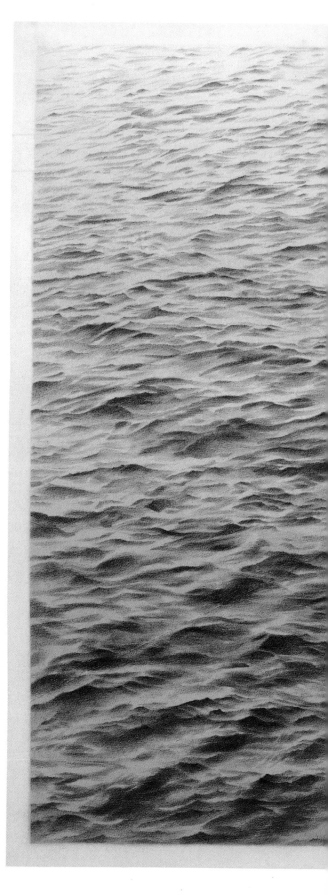

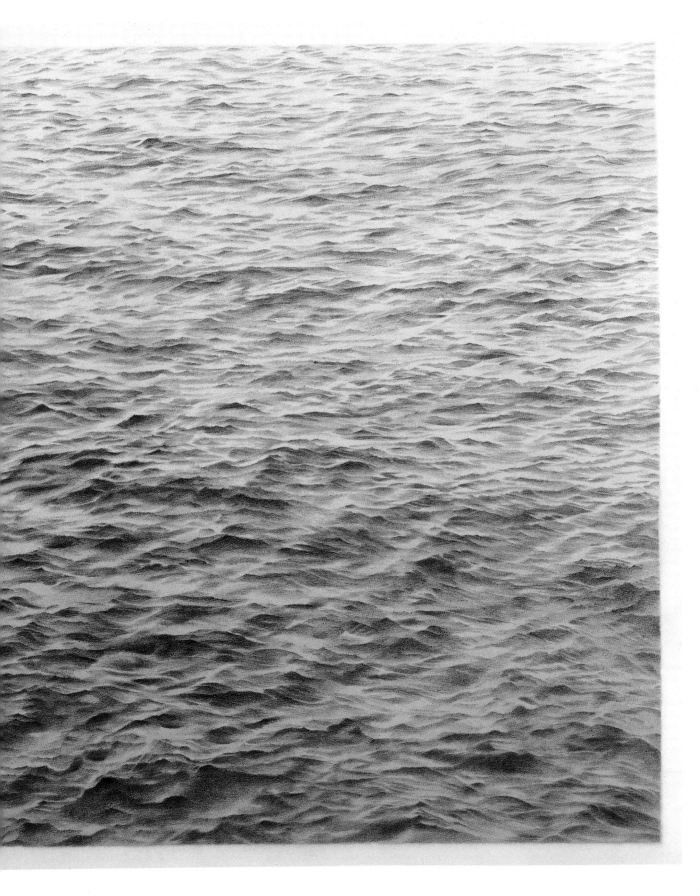

26. Sans titre / Untitled (Ocean)
1973
—
Coll. Audrey Irmas

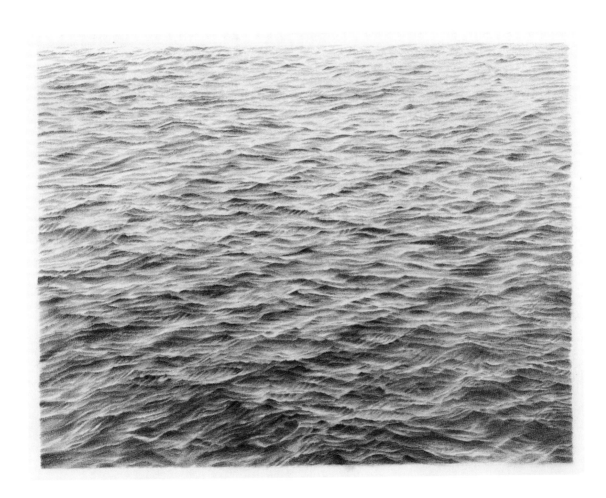

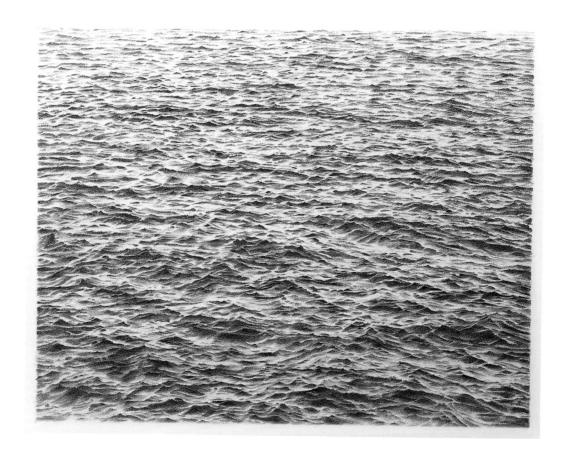

41. Sea #9
1975
—
Collection particulière /
Private collection

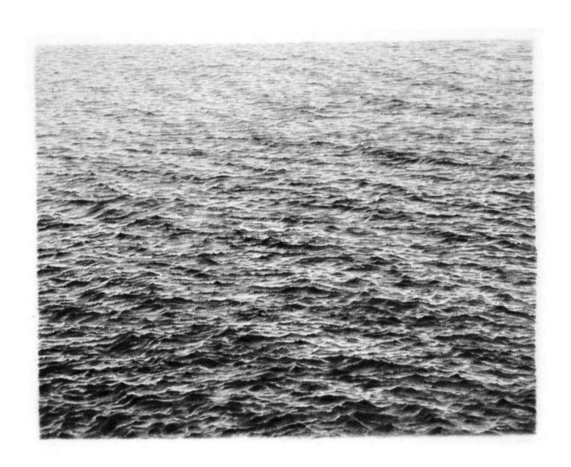

**42. Sans titre / Untitled
(Ocean)**
1977
—
San Francisco Museum of Modern Art
Bequest of Alfred M. Esberg

27. Galaxy (Cassiopeia)
1973
—

The Baltimore Museum of Art
Gertrude Rosenthal Bequest Fund

28. Galaxy #1 (Coma Berenices)
1973
—

The UBS Art Collection

29. Galaxy #2 (Coma Berenices)
1973
—
The UBS Art Collection

30. Galaxy #3 (Coma Berenices)
1973
—
Coll. Putter Pence

34. Galaxy #4 (Coma Berenices)
1974
—
The UBS Art Collection

**40. Sans titre/Untitled
(Large Galaxy, Coma Berenices)**
1975
—
Coll. Andrew B. Cogan, New York

**33. Sans titre / Untitled
(Coma Berenices)**
1974
—
Coll. Riko Mizuno, Los Angeles

**32. Sans titre / Untitled
(Irregular Desert)**
1973
—
The Museum of Modern Art, New York
Fractional and promised gift of Edward R. Broida

**31. Sans titre / Untitled
(Regular Desert)**
1973
—
Collection particulière / Private collection

**37. Sans titre / Untitled
(Desert-Galaxy)**
1974
—
Collection de l'artiste / Collection of the artist

**35. Sans titre / Untitled
(Double Desert)**
1974
—
Coll. Harry W. & Mary
Margaret Anderson

**38. Double Galaxy
(Coma Berenices)**
1974
—
Collection particulière /
Private collection

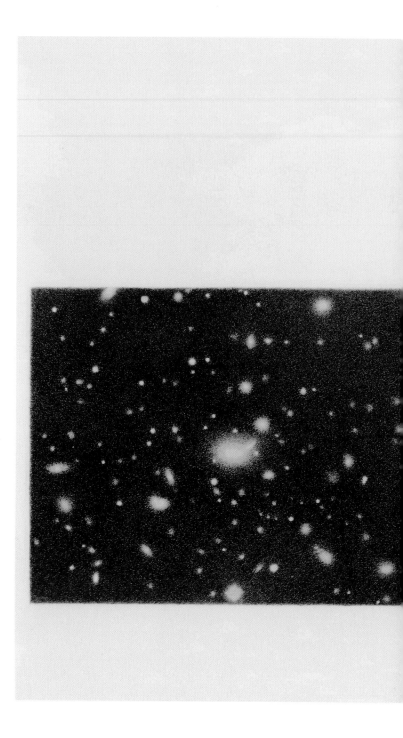

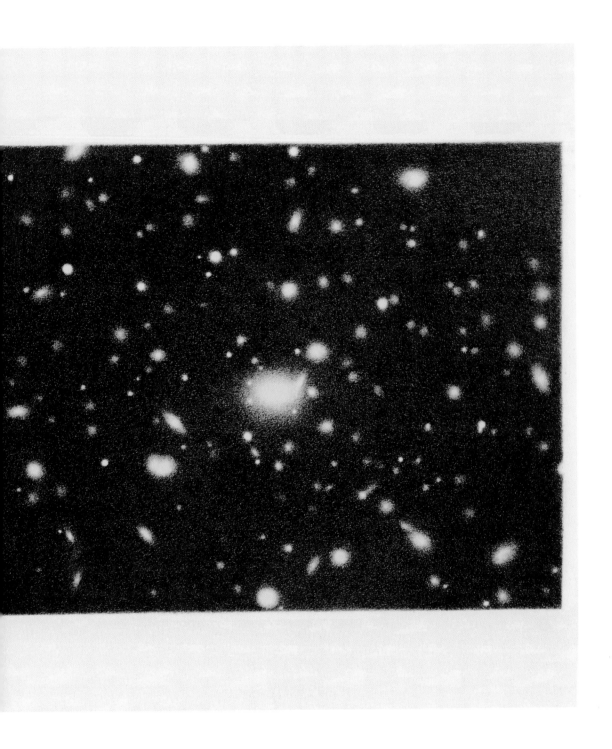

36. Sans titre / Untitled (Medium Desert)
1974
—
The Menil Collection, Houston
Bequest of David Whitney

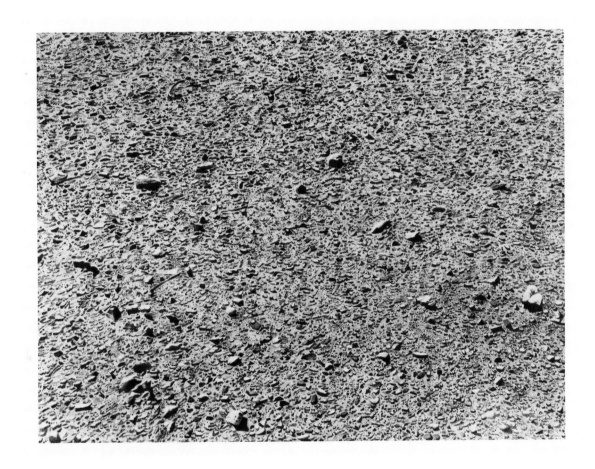

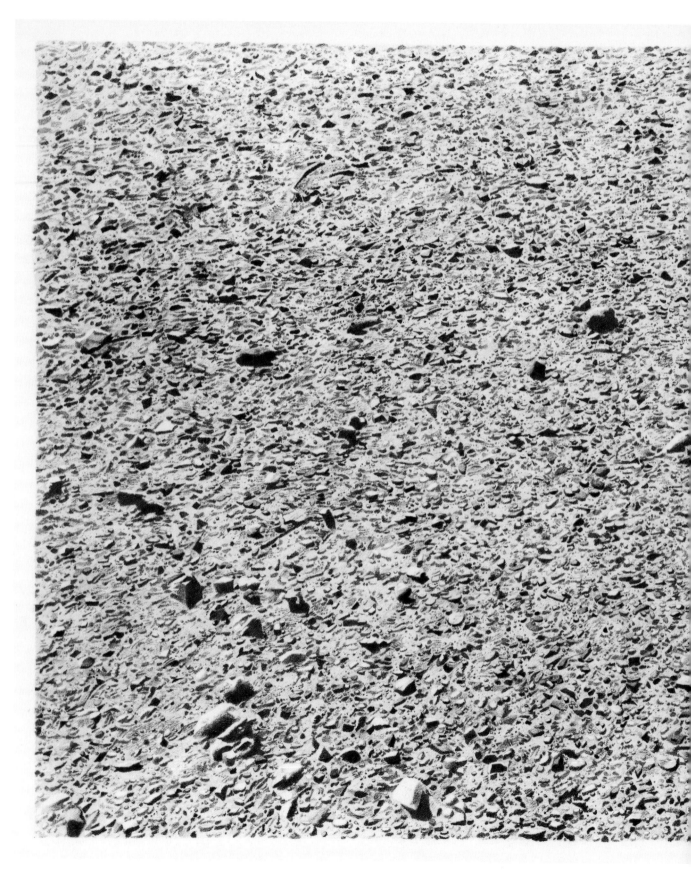

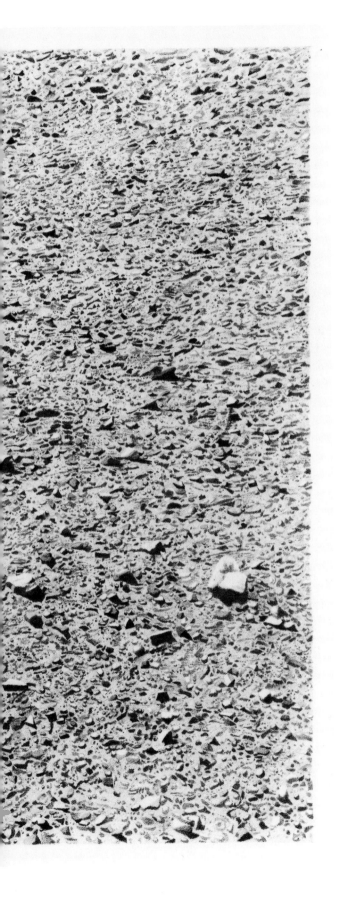

**39. Sans titre / Untitled
(Large Desert)**
1974-1975
—
The JPMorgan Chase Art Collection

**43. Sans titre / Untitled
(Snow Surface)**
1977
—
Collection particulière / Private collection

44. Drawing Saturn
1982
—
The UBS Art Collection

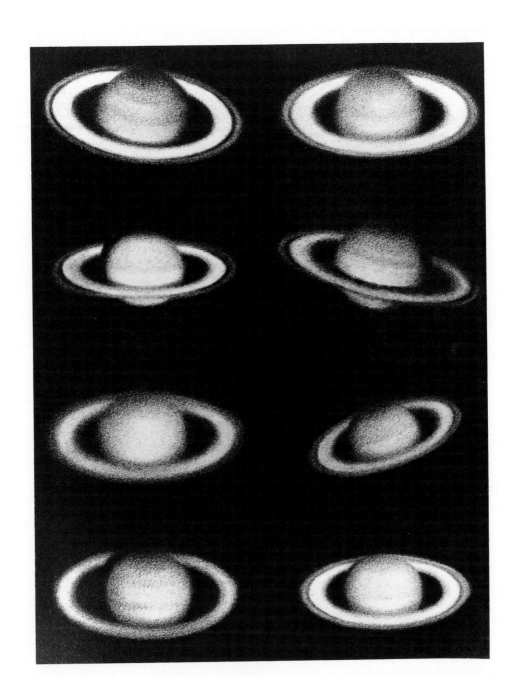

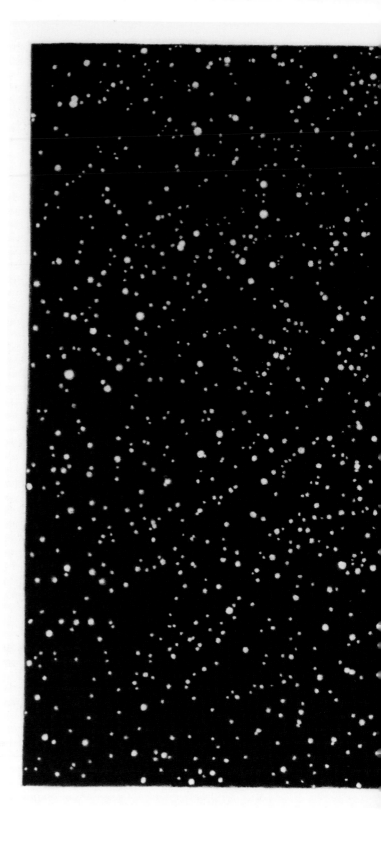

45. Star Field I
1982
—
Coll. Harry W. & Mary
Margaret Anderson

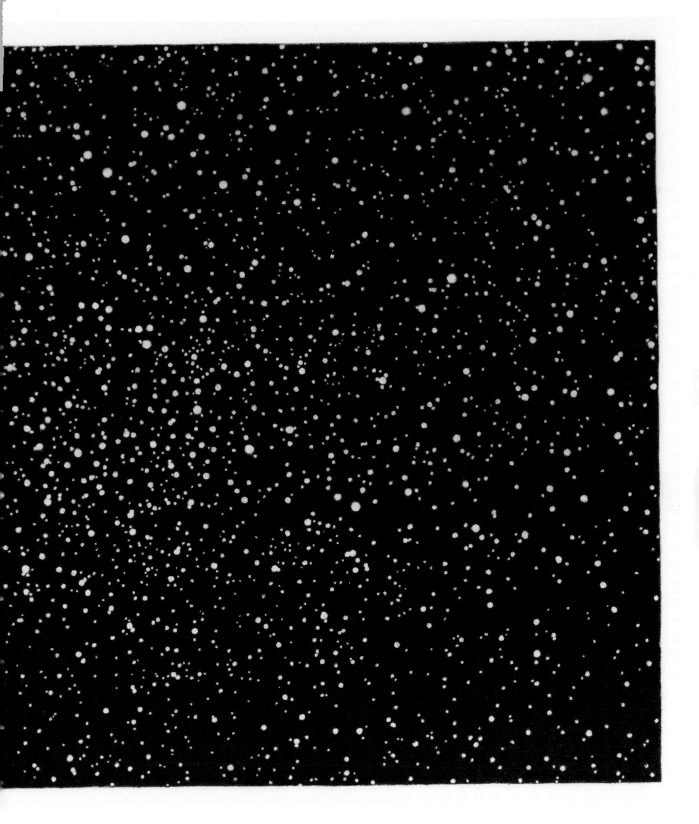

**46. Star Field II
(Moving Out)**
1982
—
Collection Marguerite & Robert K.
Hoffmann, Dallas, Texas

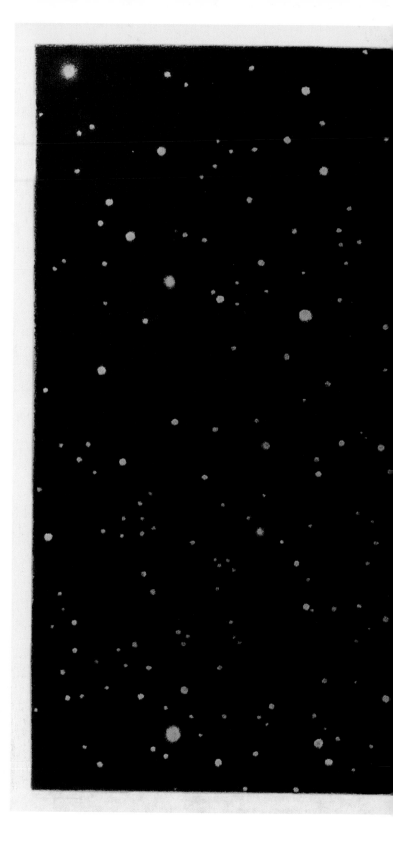

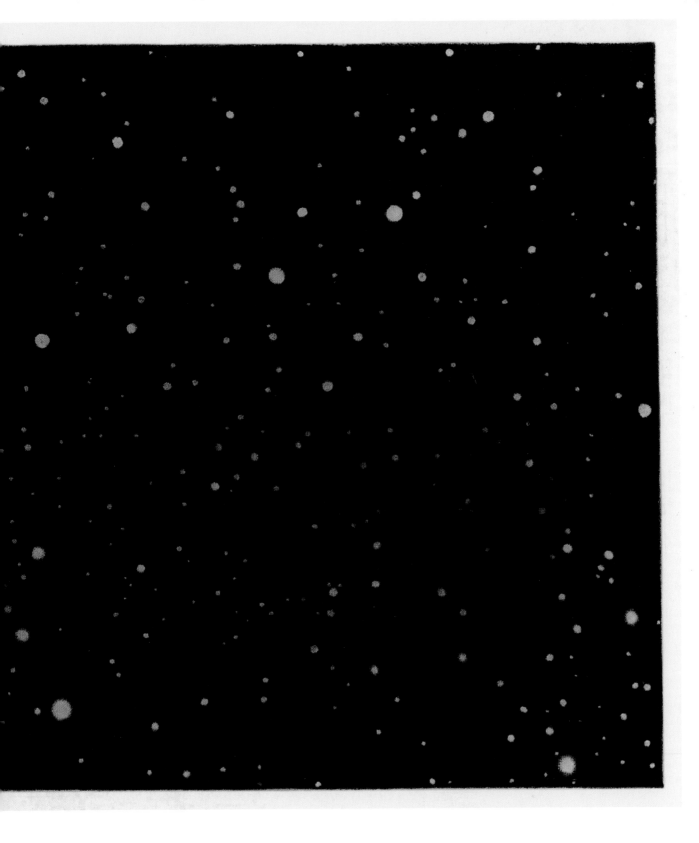

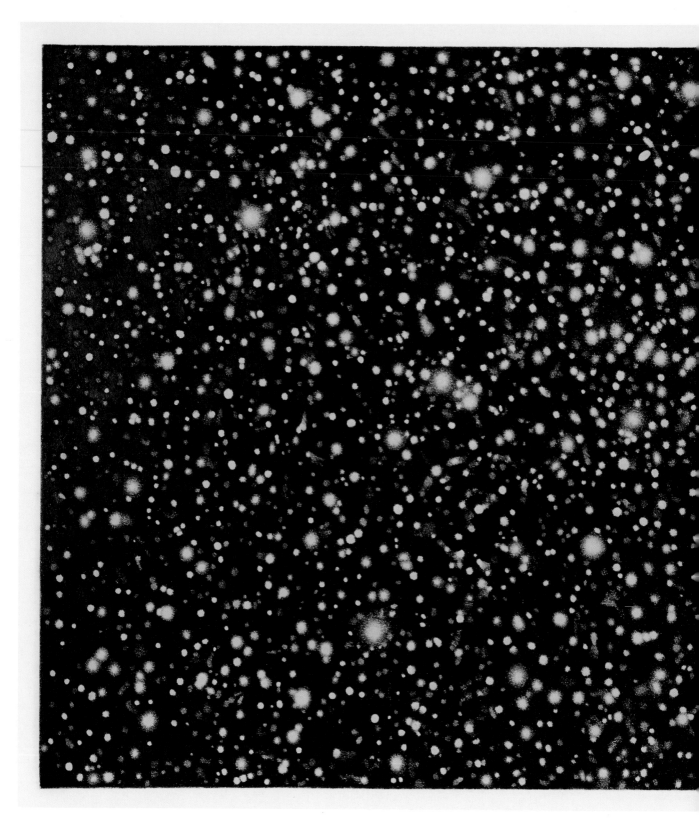

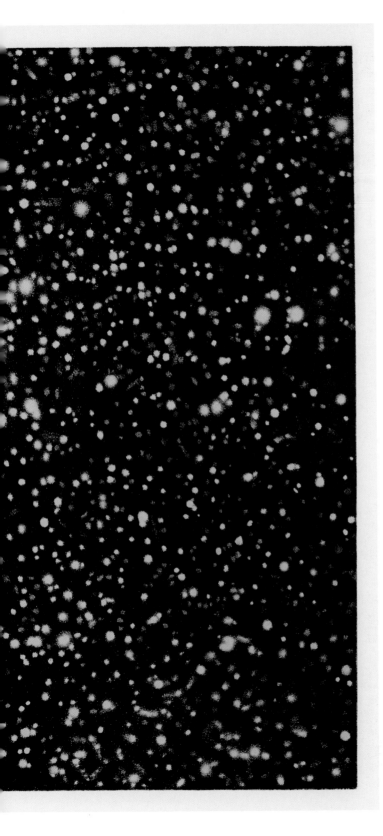

47. Star Field III
1983
—
The Museum
of Modern Art, New York
Fractional and promised
gift of Edward R. Broida

48. Holding on to the Surface
1983
—
Coll. Renee & David McKee, New York

50. Sans titre / Untitled #1
1994-1995
—
Coll. Robert R. Littman & Sully Bonnelly

49. Sans titre / Untitled #2
1994
—
Coll. Robert R. Littman & Sully Bonnelly

53. Sans titre / Untitled #7
1995
—
Collection particulière /
Private collection, London

**51. Sans titre / Untitled #9
(for Felix)**
1994-1995
—

Collection particulière / Private collection, Torino

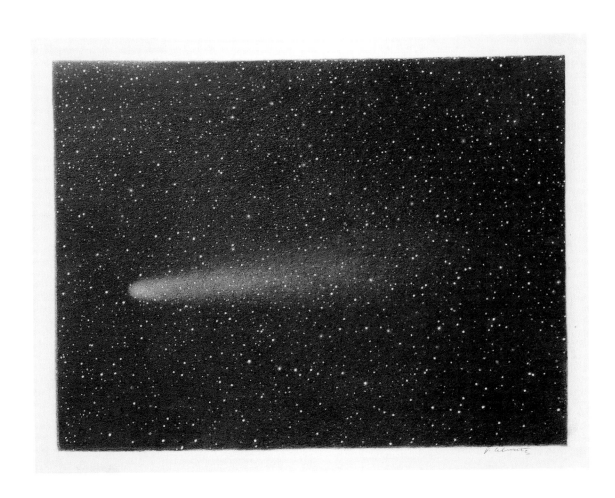

52. Sans titre / Untitled #10
1994-1995
—
Coll. McKee Gallery, New York

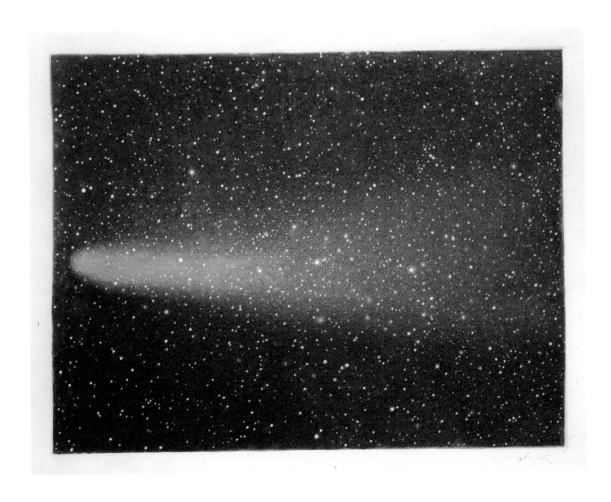

54. Sans titre / Untitled #14
1997
—
Collection de l'artiste / Collection of the artist

55. Sans titre / Untitled #17
1998
—
Centre Pompidou,
Musée national d'art moderne, Paris

56. Night Sky #18
1998
—
Coll. Anthony d'Offay, London

57. Night Sky #19
1998
—
Coll. Anthony d'Offay, London

58. Night Sky #20
1998
—

Kunstmuseum Winterthur
Prêt permanent du Galerieverein,
Amis du Kunstmuseum Winterthur, 2001

65. Night Sky #22
2001
—
The Museum of Modern Art, New York
Purchase

66. Night Sky #23
2003

—

Collection particulière /
Private collection, Zurich

59. Hubble #1
1998
—
Coll. NASA Art Program, Washington D.C.

60. Hubble #2
1998
—
Collection particulière /
Private collection, Dallas, Texas

61. Web #1
1998
—
Coll. Anthony d'Offay, London

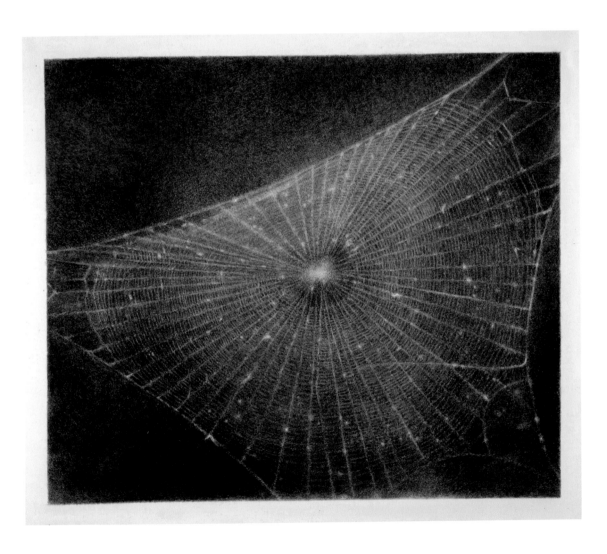

63. Web #2
1999
—
Coll. Jeanne L. & Michael L. Klein
Promised and fractional gift to the
National Galleries of Scotland

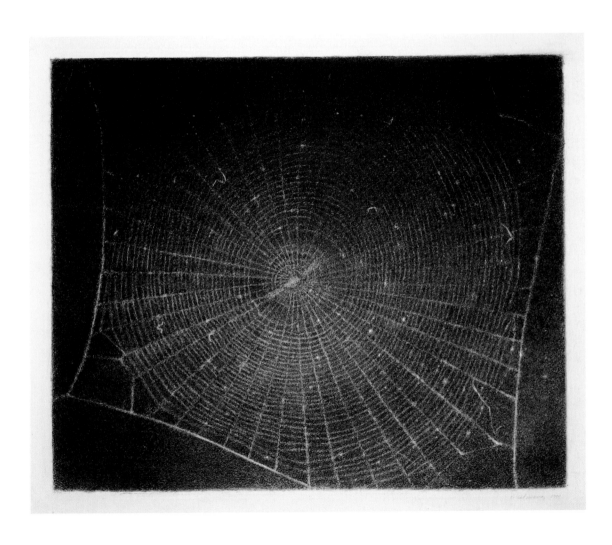

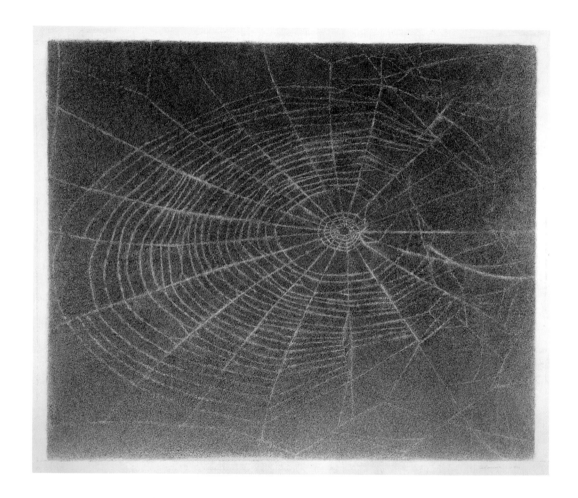

62. Web #4
1998
—
The Kronos Collections

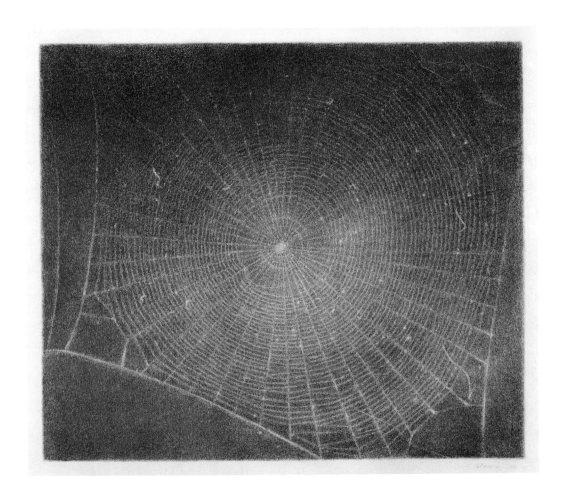

64. Web #5
1999
—
Coll. McKee Gallery, New York

67. Web #8
2004
—
The Museum of Modern Art, New York
The Judith Rothschild Foundation Contemporary
Drawings Collection

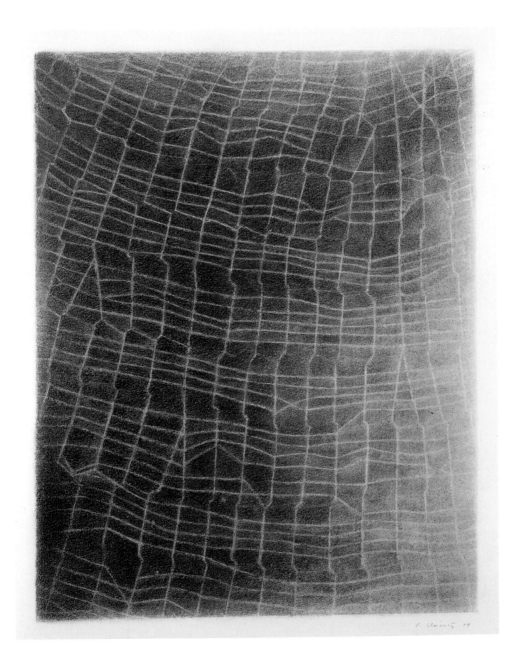

68. Web #9
2006
—
Coll. Andrea & Glen R. Fuhrman

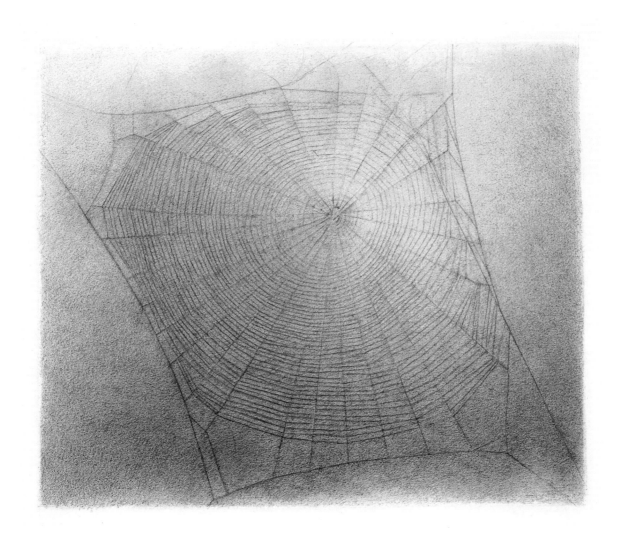

Chronologie

— Dorothée Deyries-Henry —

1938
25 octobre, naissance de Vija Celmins à Riga, en Lettonie.

1944
Devant l'avancée de l'armée russe, la famille de Vija Celmins part en Allemagne, et parvient finalement à Esslingen, où elle s'établit près d'un camp de refugiés.

1948
Vija Celmins et sa famille arrivent aux États-Unis. Après un bref passage à New York, ils s'installent à Indianapolis.

1955
Vija Celmins entre au John Herron Art Institute d'Indianapolis, où elle étudie pendant cinq ans. L'enseignement délivré y est traditionnel : elle apprend à dessiner d'après modèle, à réaliser des portraits et des collages. Elle découvre dans des revues l'expressionnisme abstrait, puis, à l'occasion de voyages d'études à Chicago et à New York, Leon Golub, H.C. Westermann, Willem De Kooning, Arshile Gorky, Franz Kline, Jasper Johns et la peinture de Jackson Pollock, qu'elle déteste tout d'abord puis « commence à voir[1] ».

1957
Elle lit dans *Artnews* le manifeste du peintre Ad Reinhardt, « Twelve Rules for a New Academy », qui l'impressionne fortement.

1960
Lors d'un voyage à New York, elle découvre l'œuvre de Giorgio Morandi, qui exercera sur son travail une certaine influence.

1961
Durant les cours d'été de la Yale Summer School of Art and Music, elle rencontre Chuck Close, Brice Marden, David Novros, et décide de consacrer sa vie à la peinture. Elle suit les cours de Jack Tworkov, et produit de grandes peintures gestuelles colorées.

1962
Vija Celmins obtient la nationalité américaine. Pendant l'été, elle voyage en Europe et visite les musées ; elle voit pour la première fois la chapelle de l'Arena décorée par Giotto. Au Prado, la peinture de Velázquez est une révélation : les tonalités de gris ne quitteront plus sa palette de peintre. Elle obtient une bourse d'études à l'Université de Californie de Los Angeles (UCLA) et intègre le cercle artistique de L.A. Elle peint de grandes toiles monochromes et abstraites, explorant toutes les variétés de blanc, puis, progressivement, réalise des petites peintures de paysages, inspirées de l'environnement californien, mais encore marquées par la gestuelle de De Kooning.

1963
Elle s'installe dans l'atelier du 701 Venice Boulevard, qu'elle occupera jusqu'en 1976. À Venice, elle rencontre Billy Al Bengston, Kenneth Price, James Turrell, Doug Wheeler, Robert Irwin, Ed Moses, Charles Garabedian et Tony Berlant. Elle traverse « une période de remise en question extrême[2] », crise qui lui permet de s'affranchir de l'expressionnisme abstrait. *Les Gommes* d'Alain Robbe-Grillet constitue alors une source de renouvellement pour son propre travail. Recherchant une approche basique, objective de la peinture, elle peint ses premières natures mortes – *Fish Head, Dish with a Sardine, Meat on Plate* –, dont le processus d'élaboration s'inspire de celui du Nouveau Roman et des théories d'Ad Reinhardt.

1964

Elle abandonne le style expressionniste abstrait et commence à peindre des objets simples, d'après nature. L'objet, la frontalité, l'économie du geste et de la couleur caractérisent les premières œuvres de la maturité (*Heater*, *Lamp n⁰ 1*, *Lamp n⁰ 2*, *Fan*, *Hot Plate*). Elle présente *Banana*, *Fan* et *Heater* à la Master of Arts Exhibition de l'UCLA, parmi une quarantaine d'œuvres exposées, et rédige un mémoire sur l'acte de peindre : *Record of Creative Work in the Field of Painting*. Elle rassemble des images de presse, des livres sur la guerre, et peint ses premières œuvres d'après photographies (*Soup Bowl*, inspirée d'une reproduction dans un magazine, *T.V.*, *Pistol*).

1965

À l'occasion de son diplôme de fin d'études (Master of Fine Arts Exhibition), elle monte sa deuxième exposition, plus petite que la première ; y sont présentés en particulier *Burning Plane* et deux petites maisons en trois dimensions inspirées de son enfance (*House n⁰ 1*, *House n⁰ 2*), ces œuvres étant peintes d'après des photographies et des coupures de presse. Jusqu'en 1967, elle enseigne au Californian State College de Los Angeles. En août, un incident déclenche des émeutes dans le quartier noir de Watts ; elle peint alors *Time Magazine Cover : The Los Angeles Riots*, d'après la couverture de ce magazine. Tony Berlant la présente à son galeriste, David Stuart.

1966

Elle peint une série d'avions d'après des images de la seconde guerre mondiale : *Suspended Plane*, *German Plane*, *Flying Fortress*. Sa première exposition personnelle à la David Stuart Gallery présente *Gun*, toute la série des «Planes», «Houses» et «Puzzles». Un premier article consacré a son travail paraît dans le *Los Angeles Times*. Vija Celmins est invitée à donner des cours à l'Université de Californie de Irvine ; elle y enseignera pendant sept ans. Le trajet quotidien sur la San Diego Freeway lui inspire *Freeway*. Elle peint *Burning Man*, sa dernière œuvre conçue en couleurs. Elle continue d'évoquer ses souvenirs d'enfance et d'école à travers une série d'objets surdimensionnés (*Pencil*, *Pink Pearl Erasers*), qu'elle achèvera en 1969-1970. En regard du Pop Art et de l'art minimal, ces objets «faits main» matérialisent une vision et un art très personnels : «J'ai choisi des sujets qui me correspondaient, en relation avec mon passé, ou peut-être un certain état[3].»

1967

Vija Celmins est maintenant proche des artistes du mouvement californien Light and Space, de Doug Wheeler, James Turrell et Maria Nordman. La marche ainsi que leur intérêt commun pour la phénoménologie leur inspirent de longues discussions sur la relation entre l'art et la nature. Tous ont une prédilection pour la lumière du désert.

1968

Vija Celmins abandonne la peinture pour le dessin. Elle prend des photos sur la plage de Venice, tient un journal de bord et exécute un premier dessin de l'océan, *Untitled (Ocean)*. Elle voit les films de Bruce Conner, lit Bukowski, fait la connaissance d'Allen Ginsberg, Michael McClure, Gregory Corso, et participe aux manifestations contre la guerre du Viêt Nam. Dans les œuvres graphiques liées à ses souvenirs (*Plane*, *Letter*) et à la violence de la guerre (*Hiroshima*, *Bikini*), elle reproduit les contours déchirés et l'aspect froissé de photographies anciennes.

1969

Elle rejoint la galerie de Riko Mizuno, qui ouvre au 669 North La Cienega Boulevard. Sa première exposition chez Riko Mizuno en décembre 1969 présente ses dessins de l'océan et de la Lune. Elle réalise *Comb*, un peigne en bois laqué de deux mètres de haut, en hommage au tableau de Magritte *Les Valeurs personnelles*; elle renonce cependant à son projet de créer une réplique en grand format de tous les objets représentés dans ce tableau.

1970

Elle se rend très souvent dans le désert (Nouveau-Mexique, Arizona, Death Valley, Panamint Valley) pour y prendre des photographies ; elle commence à envisager d'utiliser ces images dans ses œuvres.

1973

Une première exposition de ses dessins a lieu au Whitney Museum of American Art de New York. Vija Celmins passe quatre mois au Nouveau-Mexique, où elle entreprend de dessiner une première galaxie.

1974

Elle adopte un nouveau format, le diptyque – *Double Galaxy (Coma Berenices)*, *Desert-Galaxy* –, qui annonce les polyptyques des années 1980.

1975

Elle s'installe à Big Sur, en Californie du Nord.

1976

Vija Celmins devient maître de conférences au California Institute of the Arts. Elle rencontre les artistes new-yorkaises Ellen Phelan, Barbara Kruger, Elizabeth Murray et Judy Pfaff, donne une conférence au Woman's Building, à l'Otis College of Art and Design de Los Angeles, mais ne se lie pas au mouvement féministe. Elle se rend en Alaska pour participer à un comité de célébration du bicentenaire des États-Unis.

1977

De retour a Venice, elle doit quitter son atelier, ce qui la bouleverse. Elle trouve un nouvel atelier au 13327 Beach Avenue. Au Nouveau-Mexique, elle recueille les éléments d'une pièce majeure où est reconsidérée la question de la création : *To Fix the Image In Memory* (1977-1982). Cette œuvre, qui réunit onze cailloux et leur réplique en bronze peint, s'inscrit dans la lignée des travaux entrepris en 1974, associant deux images de la nature, d'échelle et de point de vue différents.

1979

Une rétrospective de son œuvre se tient au Newport Harbor Art Museum (Newport Beach, Californie). Vija Celmins rencontre les galeristes new-yorkais David et Renee McKee, et décide de rejoindre leur galerie.

1980

Elle réalise une série de gravures avec l'atelier Gemini à Los Angeles. Tout en conservant une abstraction formelle, ce travail procède par réunion poétique d'images du cosmos, d'avions, d'œuvres célèbres (*Concentric Bearings*, *Constellation Uccello*, *Alliance*).

1981

Après une résidence à la Skowhegan School of Painting and Sculpture, dans le Maine, elle quitte définitivement Los Angeles et s'installe à New York, où elle retrouve Ellen Phelan, Elizabeth Murray, Chuck Close et Brice Marden. «Ce que j'ai retenu de mon expérience à L.A., c'est cet intérêt particulier pour l'espace, qui n'a rien à voir avec celui d'un artiste new-yorkais[4].»

1982

Ses dessins – *Star Field*, *Drawing Saturn*, *From China*, *Holding onto the Surface* – gagnent en abstraction.

1983

Elle expose à la galerie McKee et décide de peindre à nouveau, estimant qu'il est temps de passer à de plus grands formats.

1985

Vija Celmins réalise un livre d'artiste, *The View*, dans lequel quatre mezzotintes accompagnent des poèmes de Czeslaw Milosz. Après dix-sept ans passés sans produire une seule peinture, elle peint *The Barrier* : «J'aurais dû appeler cette première peinture *Start over* [*Recommencement*], mais je l'ai appelée *The Barrier* [*L'Obstacle*] (1985-1986), parce que c'était un obstacle à surmonter, et la surface trop travaillée a fait barrière à l'image[5].»

1991

La série des «Night Sky Paintings» apparaît (poursuivie jusqu'à maintenant).

1992

À l'initiative de l'Institut d'art contemporain de Philadelphie, une grande rétrospective lui est consacrée, qui circule à Los Angeles, New York et Seattle.

Elle expérimente une nouvelle technique, la gravure sur bois, à l'occasion d'un retour ponctuel au thème de l'océan (*Ocean Surface*). Elle peint sa première toile d'araignée (*Web*).

1995

La Fondation Cartier lui consacre sa première exposition personnelle en France. Cherchant à alléger la surface et à obtenir des effets plus aériens, Vija Celmins travaille le fusain, technique qui s'avère aussi difficile que la peinture, « une inversion des tableaux, avec une soustraction au lieu d'une addition[6] ».

1996-1997

Une grande rétrospective est organisée par l'Institut of Contemporary Art de Londres ; l'exposition circule à Madrid, Winterthur et Francfort.

1997

Vija Celmins reçoit le prix John D. et Catherine T. MacArthur Fellowship.

1998

Elle achète une maison de campagne à Sag Harbor, Long Island.

1999

Le thème des toiles d'araignée réapparaît avec la série « Untitled (Web) », inspirée d'un ouvrage scientifique, *The Common Spiders of the United States* (1902), de James Henry Emerton.

« Parfois, je me considère comme une exploratrice, une géologue, une scientifique. Si je n'avais pas été une artiste, je crois que j'aurais aimé être une scientifique[7]... »

2000

Elle entreprend de peindre *Night Sky n° 18*, en « négatif » : le ciel devient une plage de poussière, ponctuée d'étoiles noires.

2002

Une rétrospective de ses estampes a lieu au Metropolitan Museum of Art de New York.

2004

Elle donne une conférence sur Agnes Martin au Dia Center for the Arts à New York. *O Zlozony / O Composite*, création de Trisha Brown pour l'Opéra national de Paris, réunit un poème de Czeslaw Milosz, une musique originale de Laurie Anderson et un ciel étoilé de Vija Celmins présenté en fond de scène.

2006

Avec l'essayiste Eliot Weinberger, Vija Celmins réalise un livre d'artiste, *The Stars*, qui explore le thème des étoiles d'un point de vue historique, littéraire et anthropologique.

Notes

1. Vija Celmins *in* Susan Larsen, « A conversation with Vija Celmins » (Los Angeles, janvier 1978), *Journal*, The Institute of Contemporary Art, n° 20, octobre 1978, p. 39.
2. Susan Larsen, *Vija Celmins, A Survey Exhibition*, Los Angeles, Fellows of Contemporary Art, 1979, p. 21.
3. Susan Larsen, *op. cit.*, p. 37.
4. *Ibid.*, p. 38.
5. Vija Celmins, *Vija Celmins interviewed by Chuck Close*, New York, A.R.T. Press, 1991, p. 44.
6. Vija Celmins, « Conversation avec Jeanne Silverthorne », in *Vija Celmins*, Paris, Fondation Cartier pour l'art contemporain, 1991, p. 40.
7. Vija Celmins, *in* Dorothée Deyries, *Vija Cemins et les avant-gardes américaines : influences et singularité*, thèse de l'École du Louvre, 2004.

Chronology

— Dorothée Deyries-Henry —

Translated from the French by Gila Walker

1938

Born October 25 in Riga, Latvia.

1944

Family flees to Germany
in advance of the Soviet army,
eventually settling in Esslingen,
near a refugee camp.

1948

Family immigrates to the United
States and settles in Indianapolis
after a short stay in New York.

1955

Enrols in the John Herron Art
Institute of Indianapolis where
she receives a traditional art
education for five years, learning
how to draw from a model,
do portraits and collages.
Discovers abstract expressionism
in art magazines and then,
on occasional trips to Chicago
and New York, sees work by Leon
Golub, H.C. Westermann, Willem
De Kooning, Arshile Gorky, Franz
Kline, Jasper Johns and Jackson
Pollock ("I used to hate Pollock and
then I just *started seeing* Pollock."[1])

1957

Reads Ad Reinhardt manifesto
"Twelve Rules for a New
Academy" in *Artnews* which
leaves a strong impression on her.

1960

On a visit to New York, discovers
the work of Giorgio Morandi,
which has a certain influence
on her own work.

1961

Attends classes at Yale Summer
School of Art and Music; meets
Chuck Close, Brice Marden,
and David Novros, and decides
to devote her life to painting.
Takes courses with Jack Tworkov
and makes large-scale vividly
colored paintings in a gestural
style.

1962

Obtains American citizenship.
Takes a summer trip to Europe
where she visits museums
and sees Giotto's Arena Chapel
for the first time. Greatly
impressed by Velázquez's
paintings at the Prado:
the nuanced palette of greys
left a permanent mark
on her work.
Receives scholarship to the
University of California
in Los Angeles (UCLA). Becomes
a part of the L.A. art scene.
Paints large-scale monochrome
abstractions, exploring various
tones of white and gradually
starts making small landscapes,

inspired by her Californian
environment, but still bearing
the imprint of De Kooning's
gestural style.

1963

Moves into a studio on 701 Venice
Boulevard where she will live
and work until 1976. Meets Billy
Al Bengston, Kenneth Price,
James Turrell, Doug Wheeler,
Robert Irwin, Ed Moses, Charles
Garabedian, Tony Berlant, among
others. Goes through "a period
of extreme self-doubt,"[2] which
marks her break with abstract
expressionism. Reading Alain
Robbe-Grillet's *The Erasers*
inspires her to take her work
in new directions, to look
for a straightforward objective
approach to art. Drawing
on Robbe-Grillet's *Nouveau
Roman* and on Ad Reinhardt's
theories, she produces her first
still life paintings, *Fish Head,
Dish with a Sardine*, and *Meat
on Plate*.

1964

Stops working in an abstract
expressionist style and starts
painting common everyday
objects. In these early works
from her mature period (*Heater,
Lamp #1, Lamp #2, Fan,*

and *Hot Plate*), she depicts the objects frontally with an economy of gesture and color. *Banana*, *Fan*, and *Heater* are exhibited among the forty-odd works on view at the UCLA Master of Arts Exhibition. Writes a thesis on the process of painting, *Record of Creative Work in the Field of Painting*. Collects clippings from newspapers and books on war, and makes her first paintings after photographs (*Soup Bowl*, drawing inspired by a picture in a magazine, *T.V.*, and *Pistol*).

1965

Completes her studies and organizes a second smaller exhibition (Master of Fine Arts Exhibition), showing, among others, *Burning Plane* and small houses in three dimensions (*House #1*, *House #2*) inspired by childhood memories. These works were painted from photos and clippings. Teaches at the California State College in Los Angeles until 1967. After the August riots in the African-American Watts district of L.A., paints *Time Magazine Cover: The Los Angeles Riots*, after the cover of the news weekly. Tony Berlant introduces her to his gallerist, David Stuart.

1966

Paints a series of planes after World War II pictures (*Suspended Plane, German Plane, Flying Fortress*). Features at her first solo exhibition at the David Stuart Gallery are *Gun*, plus the complete series of "Planes", "Houses" and "Puzzles." The first article on her work appears in the Los Angeles Times. Starts teaching at the University of California in Irvine where she will continue to give classes for seven years. The drive to work on the San Diego Freeway inspires *Freeway*. Paints *Burning Man*, her last work in color. Continues to evoke childhood memories in a series of oversized objects (*Pencil, Pink Pearl Erasers*) until 1969-1970. In comparison to Pop Art and minimal art, these "hand-made" objects display her highly personal vision and art: "I chose subjects because they related to me, to my life in the past or maybe to a certain state."**3**

1967

Becomes close to the artists in the California Light and Space movement. Explores the desert with Doug Wheeler, James Turrell, and Maria Nordman. On their walks, their shared love for the desert light and interest in phenomenology nurtures long conversations about the relationship between art and nature.

1968

Drops painting for drawing. Takes pictures on Venice Beach, keeps a log and draws her first pictures of the ocean, *Untitled (Ocean)*. Sees Bruce Conner's films, reads Bukowski, meets Allen Ginsberg, Michael McClure, and Gregory Corso, and participates in demonstrations against the Vietnam War. Reproduces the torn edges and crumpled look of old photographs in works inspired by her memories (*Plane, Letter*) and by the violence of war (*Hiroshima, Bikini*).

1969

Joins the Riko Mizuno gallery that opens on 669 North La Cienega Boulevard. Her first exhibition there in December features drawings of the ocean and the moon. Makes *Comb*, a two-metre-high wood lacquered comb, in homage to Magritte's *Personal values*, initially intending to make oversized reproductions of all of the objects depicted in the Magritte painting.

1970

She spends a lot of time taking pictures in the deserts of New Mexico, Arizona, and California (Death Valley and Panamint Valley) and starts thinking about using these pictures in her work.

1973

First exhibition of drawings at the Whitney Museum of American Art in New York. Spends four months in New Mexico; starts her first graphite drawing of a galaxy.

1974

Adopts the diptych format – *Double Galaxy (Coma Berenices), Desert-Galaxy* –, that prefigures her polyptychs of the 1980s.

1975

Moves to Big Sur in northern California.

1976

Becomes senior lecturer at the California Institute of the Arts. Meets New York artists Ellen Phelan, Barbara Kruger, Elizabeth Murray and Judy Pfaff; gives conference at the Woman's Building of the Otis College of Art and Design in Los Angeles, but does not become involved in the feminist movement. Goes to Alaska in response to a commission in celebration of the bicentenary of the United States.

1977

Returns to Venice and is forced to leave her studio, a move which greatly upsets her. Finds a new studio on 13327 Beach Avenue. In New Mexico, collects stones that will later be used in a major work that explores the question of creation: *To Fix the Image In Memory* (1977-1982). This work, that brings together eleven stones and their painted bronze replicas, belongs to a group of works started in 1974, that associate two images in nature, on different scales and from different points of view.

1979

Retrospective of her work at the Newport Harbor Art Museum (Newport Beach, California). Meets David and Renee McKee and decides to join their gallery in New York.

1980

Does a series of intaglio works at Gemini in Los Angeles. These prints (*Concentric Bearings, Constellation Uccello, Alliance*) retain a formal abstract quality while poetically combining images of the cosmos, of planes and of famous works.

1981

Resident artist for the summer at the Skowhegan School of Painting and Sculpture in Maine. Decides to leave Los Angeles and move to New York, where she joins up with Ellen Phelan, Elizabeth Murray, Chuck Close and Brice Marden. "The one thing I got from Los Angeles is a kind of spatial interest that is not like that of a New York artist."[4]

1982

Her drawings – *Star Field, Drawing Saturn, From China, Holding onto the Surface* – gain in abstraction.

1983

Exhibits at the McKee gallery and decides to pick up painting again, feeling that it is time to move onto works on a larger scale.

1985

Four mezzotints are published in an artist's book, *The View*, alongside poems by Czeslaw Milosz. After a period of seventeen years without making a single painting, she paints *The Barrier*. "I should have called this first painting *Start Over*, but I called it *The Barrier* (1985-86) because it was an obstacle to overcome and the overworked surface became a barrier to the image."[5]

1991

Begins work on *Night Sky* series of paintings (which she is still pursuing).

1992

Major retrospective of her work is organized by Philadelphia's Institute of Contemporary Art and travels to Los Angeles, New York, and Seattle. Experiments with a new technique of etching on wood in a temporary reprise of the ocean theme (*Ocean Surface*). Paints her first spider web (*Web*).

1995

First solo exhibition in France at the Fondation Cartier. Works on charcoal drawings in an attempt to make the surface lighter and more airy. The technique, which turns out to be as difficult as painting, is "a reversal of painting, subtracting instead of adding."[6]

1996-1997

Major retrospective, organized by the Institute of Contemporary Art in London, travels to Madrid, Winterthur, and Frankfurt.

1997

Awarded John D. and Catherine T. MacArthur Fellowship.

1998

Buys a house in the country in Sag Harbor, Long Island.

1999

Web motif reappears with *Untitled (Web)* series, based on a scientific publication, *The Common Spiders of the United States* (1902), by James Henry Emerton. "Sometimes I think of myself as an explorer, a geologist, a scientist. If I wasn't an artist, I think I would have liked being a scientist."[7]

2000

Starts work on *Night Sky #18*, a "negative" painting of black stars scattered on a light field of dust.

2002

Print retrospective at New York's Metropolitan Museum of Art.

2004

Gives conference on Agnes Martin at the Dia Center for the Arts in New York. *O Zlozony / O Composite*, a creation by Trisha Brown for the Opéra national de Paris, brings together a poem by Czeslaw Milosz, an original score by Laurie Anderson and a starry sky by Vija Celmins as a backdrop.

2006

Puts out an artist's book, *The Stars*, with essays by Eliot Weinberger exploring stars from historical, literary, and anthropological points of view.

Notes

1. Vija Celmins *in* Susan Larsen, "A conversation with Vija Celmins" (Los Angeles, January 1978), *Journal*, The Institute of Contemporary Art 20 (October 1978), 39.
2. Susan Larsen, *Vija Celmins, A Survey Exhibition*, Los Angeles, Fellows of Contemporary Art, 1979, p. 21.
3. Susan Larsen, *op. cit.*, p. 37.
4. *Ibid.*, 38
5. Vija Celmins, *Vija Celmins interviewed by Chuck Close* (New York: A.R.T. Press, 1992), 44.
6. Vija Celmins, "Conversation avec Jeanne Silverthorne," in *Vija Celmins* (Paris: Fondation Cartier pour l'art contemporain, 1991), 40.
7. Vija Celmins, in Dorothée Deyries, "Vija Celmins et les avant-gardes américaines : influences et singularité" (thesis for the École du Louvre, 2004).

Vija Celmins, 2006 / Photo : Emily Thompson

Expositions personnelles
One-woman exhibitions

1964
Dickson Art Center, University
of California, Los Angeles
(exposition à l'occasion
de son diplôme de Master of Arts
/ MA Exhibition).

1965
Dickson Art Center, University
of California, Los Angeles
(exposition à l'occasion
de son diplôme de Master of Fine
Arts / MFA Exhibition).

1966
David Stuart Galleries,
Los Angeles (28 févr.-26 mars).

1969
Riko Mizuno Gallery, Los Angeles
(déc. 1969-janv. 1970).

1973
Riko Mizuno Gallery, Los Angeles
(2-26 mai).

«Vija Celmins: Drawings»,
Whitney Museum of American
Art, New York (4 oct.-4 nov.).
Brochure, texte : Elke M. Solomon.

1975
Felicity Samuel Gallery, London
(21 avr.-30 mai).

«Vija Celmins: Complete
Lithographic Works 1970-1975»,

Broxton Gallery, Los Angeles
(11 nov.-11 déc.).

1978
Security Pacific National Bank,
Los Angeles (oct.).

1979-1980
«Vija Celmins: A Survey
Exhibition», Newport Harbor
Art Museum, Newport Beach
(15 déc. 1979-3 févr. 1980);
The Arts Club of Chicago,
Chicago (12 mai-20 juin 1980);
The Hudson River Museum,
Yonkers, N.Y. (20 juill.-31 août
1980); The Corcoran Gallery
of Art, Washington, D.C.
(21 sept.-31 oct. 1980).
Catalogue, textes : Betty Turnbull,
Susan C. Larsen.

1983
«Vija Celmins: Drawings and
Painted Bronzes», David McKee
Gallery, New York
(11 mars-9 avr.).

«Vija Celmins: Five new
Etchings», Gemini G.E.L.,
Los Angeles (mars).

1988
«Vija Celmins: New Paintings»,
David McKee Gallery,
New York (nov.).

1990
«Vija Celmins: Drawings
and Prints», Pence Gallery,
Santa Monica
(14 juill.-18 août).

1992
«Vija Celmins: New Paintings»,
McKee Gallery, New York
(29 févr.-4 avr.).

1992-1994
«Vija Celmins Retrospective»,
Institute of Contemporary
Art, University of Pennsylvania,
Philadelphia (6 nov. 1992-17 janv.
1993); Henry Art Gallery,
University of Washington,
Seattle (31 mars-23 mai 1993);
Walker Art Center, Minneapolis
(8 juin-8 août 1993); Whitney
Museum of American Art,
New York (17 sept.-29 nov.
1993); Museum of Contemporary
Art, Los Angeles (19 déc. 1993-
6 févr. 1994).
Catalogue, texte :
Judith Tannenbaum, Dave Hickey,
Douglas Blau.

1993
«Vija Celmins: Printed Matter»,
University Gallery, Fine
Arts Center, University
of Massachusetts, Amherst
(6 nov.-17 déc.).

1994

«Vija Celmins: Prints 1970-1992»,
Cirrus Gallery, Los Angeles
(15 janv.-12 mars).

1995

Fondation Cartier pour l'art
contemporain, Paris
(29 sept.-10 déc.).
Catalogue, texte : Robert Storr,
Jeanne Silverthorne (interview).

1996

«Vija Celmins: Night Sky Paintings
& Drawings», McKee Gallery,
New York (16 févr.-5 avr.).

1996-1997

«Vija Celmins: Works 1964-1996»,
Institute of Contemporary Art,
London (1er nov.-22 déc. 1996);
Museo Nacional Centro de Arte
Reina Sofia, Madrid (21 janv.-
23 mars 1997); Kunstmuseum
Winterthur, Winterthur (12 avr.-
15 juin 1997); Museum für
Moderne Kunst, Frankfurt am
Main (20 juin-28 sept. 1997).
Catalogue, texte : James Lingwood,
Neville Wakefield, Stuart Morgan,
Richard Rhodes.

1999

Anthony d'Offay Gallery,
London (23 juin-29 juill.).
Brochure, texte : Vija Celmins.

2000-2001

«Vija Celmins: Prints»,
Cirrus Gallery, Los Angeles
(23 sept. 2000-27 janv. 2001).

2001

«Vija Celmins: New Paintings»,
McKee Gallery, New York
(10 mai-22 juin).
Catalogue, texte : Bill Berkson.

«Vija Celmins: Gezeichnete
Bilder», Basel, Museum für
Gegenwartskunst (19 mai-29 juill.).
Brochure, texte : Iris Kretzschmar.

2002-2003

«Vija Celmins: Works from
the Edward R. Broida Collection»,
The Museum of Fine Arts, Houston
(16 nov. 2002-9 févr. 2003).
Brochure, texte : Leo Costello.

2002

«The Prints of Vija Celmins»,
The Metropolitan Museum of Art,
New York (15 oct.-29 déc.).
Catalogue, texte : Samantha Rippner.

2003

«Celmins Prints», Herron Gallery,
Herron School of Art and Design,
Indianapolis.

«Vija Celmins Prints», Susan
Sheehan Gallery, New York
(13 mars-31 mai).

2004

The Douglas Hyde Gallery,
Trinity College, Dublin
(22 mai-7 juill.).

2006-2007

«Vija Celmins, l'œuvre dessiné»,
Centre Pompidou, Paris
(25 oct. 2006-8 janv. 2007);
The Hammer Museum, Los
Angeles (28 janv.-22 avr. 2007).
Catalogue, texte : Jonas Storsve,
Colm Tóibín.

Bibliographie
Bibliography

Les catalogues et brochures monographiques sont indiqués dans la liste des expositions personnelles (p. 160).

Le lecteur peut également se reporter au livre-entretien *Vija Celmins*, Los Angeles, A.R.T. Press, Art Resource Transfer Inc., 1992 ; au numéro 44 de la revue *Parkett*, 1995, consacré à Vija Celmins, Andreas Gursky et Rirkrit Tiravanija ; ainsi qu'à la monographie *Vija Celmins*, London/New York, Phaidon, 2004.
Enfin, le catalogue de l'exposition « Contemporary Voices : Works from the UBS Art Collection », organisée à New York, au MoMA, en 2005, contient un entretien d'Ann Temkin avec Vija Celmins.

Pour ce qui est des articles, entretiens et compte rendus, nous ne prétendons pas à l'exhaustivité, mais proposons la sélection suivante :

Susan Larsen, « A Conversation with Vija Celmins », *Journal*, Los Angeles Institute of Contemporary Art, n° 20, oct. 1978, p. 36-39.

Jan Butterfield, « Vija Celmins: a Survey Exhibition », *Images & Issues*, été/summer 1980, p. 15-17.

Richard Armstrong, « Of Earthly Objects and Stellar Sights: Vija Celmins », *Art in America*, mai 1981, p. 100-107.

Kenneth Baker, « Vija Celmins: Drawing without Withdrawing », *Artforum*, nov. 1983, p. 64-65.

Carter Ratcliff, « Vija Celmins: an Art of Reclamation », *The Print Collector's Newsletter*, vol. XIV, n° 6, janv.-févr. 1984, p. 193-196.

Christopher Knight, « Vija Celmins' Picture Planes », *Art Issues*, janv.-févr. 1992, p. 15-17.

Sheena Wagstaff, « Vija Celmins », *Parkett*, n° 32, 1992, p. 6-19.

Brooks Adams, « Visionary Realist », *Art in America*, oct. 1993, p. 102-108.

Lane Relyea, « Earth to Vija Celmins », *Artforum*, oct. 1993, p. 55-58, 115.

Eric Suchère, « Vija Celmins », *Art Press*, déc. 1995, p. XII.

Jeff Rian, « Vija Celmins: Vastness in Flatland », *Flash Art*, été/summer 1996, p. 108-111.

John Berger, « Penelope as Painter », *Tate Magazine*, été/summer 1997, p. 84-85.

Sabine B. Vogel, « Die Oberfläche der Sterne: Ein Gespräch mit Vija Celmins », *Das Kunstbulletin*, mai 1997, p. 18-23.

Peter Schjeldahl, « Dark Star: The Intimate Grandeur of Vija Celmins », *The New Yorker*, 4 juin 2001, p. 85-86.

Carter Ratcliff, « The Fine-Grained Realism of Vija Celmins », *Art on Paper*, nov. 2002, vol. 7, n° 2, p. 68-73.

Robert Enright et Meeka Walsh, « Tender Touches: An Interview with Vija Celmins », *Border Crossings*, n° 83, 2003, p. 20-35.

Christopher Bollen, « Vija Celmins », *V*, n° 32, hiver/winter 2004-2005.

Louise Grey, « Out of Reach », *Art Review*, févr. 2005, p. 74-77.

Liste des œuvres
exposées et reproduites
Checklist

Les indications bibliographiques
sont ainsi abrégées :

Turnbull, 1979 :
Vija Celmins. A Survey Exhibition,
Los Angeles, Fellows
of Contemporary Art/Newport
Harbor Art Museum, 1979.
Par/by Betty Turnbull, Susan C. Larsen.

Tannenbaum, 1992 :
Vija Celmins. Retrospective,
Philadelphia, Institute
of Contemporary Art, 1992.
Par/by Judith Tannenbaum,
Dave Hickey, Douglas Blau.

Lingwood, 1996 :
Vija Celmins. Works 1964-1996,
London, Institute
of Contemporary Art, 1996.
Par/by James Lingwood,
Neville Wakefield, Stuart Morgan,
Richard Rhodes.

Müller, 2001 :
Vija Celmins. Gezeichnete Bilder,
Basel, Museum für Gegenwartskunst,
2001.
Par/by Christian Müller,
Iris Kretzschmar.

1. Airplane Disaster, 1967
Mine de plomb sur papier préparé
à l'acrylique
Graphite on acrylic ground on paper
38 x 49,5 cm
14 ⁷/₈ x 19 ⁵/₈ inches
National Gallery of Art,
Washington D.C.
Gift of Edward R. Broida, 2005

2. Bikini, 1968
Mine de plomb sur papier préparé
à l'acrylique

Graphite on acrylic ground on paper
34 x 46,5 cm
13 ³/₈ x 18 ¹/₄ inches
The Museum of Modern Art, New York
Fractional and promised gift
of Edward R. Broida
Tannenbaum, 1992, p. 66
Lingwood, 1996, p. 50

3. Hiroshima, 1968
Mine de plomb sur papier préparé
à l'acrylique
Graphite on acrylic ground on paper
34,5 x 45,5 cm
13 ¹/₂ x 18 inches
Collection Leta & Mel Ramos
Turnbull, 1979, cat. n° 24
Lingwood, 1996, p. 51

4. Letter, 1968
Mine de plomb sur papier préparé
à l'acrylique
Graphite on acrylic ground on paper
33,5 x 46 cm
13 ¹/₄ x 18 ¹/₈ inches
Collection de l'artiste/Collection
of the artist
Turnbull, 1979, cat. n° 20
Tannenbaum, 1992, p. 17
Lingwood, 1996, p. 3

5. Plane, 1968
Mine de plomb sur papier préparé
à l'acrylique
Graphite on acrylic ground on paper
34,5 x 47 cm
13 ⁵/₈ x 18 ¹/₂ inches
Fogg Art Museum, Harvard University
Art Museums, Cambridge,
Massachusetts
Purchase, Margaret Fischer Fund
and Joseph A. Baird Jr. Purchase
Fund, 1996
Turnbull, 1979, cat. n° 23
Tannenbaum, 1992, p. 67
Lingwood, 1996, non repr.

6. Clipping with Pistol, 1968
Mine de plomb sur papier préparé
à l'acrylique
Graphite on acrylic ground on paper
34,5 x 47 cm
13 ⁵/₈ x 18 ¹/₂ inches
The Museum of Modern Art, New York
Fractional and promised gift
of Edward R. Broida
Turnbull, 1979, cat. n° 21
Lingwood, 1996, p. 49

7. Zeppelin, 1968
Mine de plomb sur papier préparé
à l'acrylique
Graphite on acrylic ground on paper
35 x 47 cm
13 ³/₄ x 18 ¹/₂ inches
Collection Drs Michael & Jane Marmor
Turnbull, 1979, cat. n° 22
Lingwood, 1996, non repr.

8. Moonscape, 1968
Mine de plomb sur papier préparé
à l'acrylique
Graphite on acrylic ground on paper
15,5 x 25,5 cm
6 ¹/₈ x 10 inches
Berlant Family Collection

9. Clouds, vers 1968
Mine de plomb sur papier préparé
à l'acrylique
Graphite on acrylic ground on paper
35 x 47 cm
13 ³/₄ x 18 ¹/₂ inches
Collection Jerry & Eba Sohn

**10. Sans titre/Untitled
(Ocean)**, 1968
Mine de plomb sur papier préparé
à l'acrylique
Graphite on acrylic ground on paper
35 x 47 cm
13 ³/₄ x 18 ¹/₂ inches
Berlant Family Collection

Turnbull, 1979, cat. n° 25
Tannenbaum, 1992, p. 70
Lingwood, 1996, p. 57

11. Mars, 1969
Mine de plomb sur papier préparé
à l'acrylique
Graphite on acrylic ground on paper
35,5 x 47 cm
14 x 18 1/2 inches
Collection Rosalind & Melvin Jacobs
Tannenbaum, 1992, p. 74

**12. Moon Surface
(Luna 9) #1**, 1969
Mine de plomb sur papier préparé
à l'acrylique
Graphite on acrylic ground on paper
35 x 47 cm
13 3/4 x 18 1/2 inches
The Museum of Modern Art, New York
Mrs Florene M. Schoenborn Fund
Turnbull, 1979, cat. n° 26
Tannenbaum, 1992, p. 75
Lingwood, 1996, p. 53

**13. Moon Surface
(Luna 9) #2**, 1969
Mine de plomb sur papier préparé
à l'acrylique
Graphite on acrylic ground on paper
35,5 x 47,5 cm
14 x 18 3/4 inches
Orange County Museum of Art,
Newport Beach, Cal.
Purchased by the Acquisition
Committee
Turnbull, 1979, cat. n° 27
Tannenbaum, 1992, p. 75
Lingwood, 1996, non repr.

**14. Sans titre/Untitled
(Moon Surface #1)**, 1969
Mine de plomb sur papier préparé
à l'acrylique
Graphite on acrylic ground on paper
35,5 x 47,5 cm
14 x 18 3/4 inches
Collection Laura Lee Stearns,
Los Angeles
Turnbull, 1979, cat. n° 28
Tannenbaum, 1992, p. 72
Lingwood, 1996, p. 54

**15. Sans titre/Untitled
(Double Moon Surface)**, 1969
Mine de plomb sur papier préparé
à l'acrylique

Graphite on acrylic ground on paper
35,5 x 47,5 cm
14 x 18 3/4 inches
The Hirschhorn Museum and
Sculpture Garden, Smithsonian
Institution, Washington D.C.
Museum Purchase, 1998
Turnbull, 1979, cat. n° 29
Tannenbaum, 1992, p. 73
Lingwood, 1996, p. 55

**16. Sans titre/Untitled
(Clouds with Wire)**, 1969
Mine de plomb sur papier préparé
à l'acrylique
Graphite on acrylic ground on paper
35 x 47,5 cm
13 3/4 x 18 3/4 inches
Collection particulière/Private
collection, New York
Tannenbaum, 1992, p. 69

**17. Sans titre/Untitled
(Big Sea #1)**, 1969
Mine de plomb sur papier préparé
à l'acrylique
Graphite on acrylic ground on paper
86,5 x 115 cm
34 1/8 x 45 1/4 inches
Collection particulière/Private
collection, New York
Turnbull, 1979, cat. n° 32
Tannenbaum, 1992, p. 76
Lingwood, 1996, p. 58-59

**18. Sans titre/Untitled
(Big Sea #2)**, 1969
Mine de plomb sur papier préparé
à l'acrylique
Graphite on acrylic ground on paper
85 x 112 cm
33 1/2 x 44 inches
Collection particulière/Private
collection
Turnbull, 1979, cat. n° 33
Tannenbaum, 1992, p. 77
Lingwood, 1996, p. 60-61

**19. Sans titre/Untitled
(Ocean)**, 1969
Mine de plomb sur papier préparé
à l'acrylique
Graphite on acrylic ground on paper
35,5 x 47,5 cm
14 x 18 3/4 inches
Philadelphia Museum of Art
Purchased with a grant from

the National Endowment for the Arts,
and with matching funds contributed
by Marion Boulton Stroud, Marilyn
Steinbright, the J.J. Medveckis
Foundation, David Gwinn and Harvey
S. Shipley Miller, 1991
Turnbull, 1979, cat. n° 31
Tannenbaum, 1992, p. 71
Lingwood, 1996, non repr.

20. Ocean, 1969
Mine de plomb sur papier préparé
à l'acrylique
Graphite on acrylic ground on paper
35 x 45,5 cm
13 3/4 x 18 inches
Collection Susan & Leonard Nimoy

**21. Sans titre/Untitled
(Ocean)**, 1970
Mine de plomb sur papier préparé`
à l'acrylique
Graphite on acrylic ground on paper
36 x 48 cm
14 1/8 x 18 7/8 inches
The Museum of Modern Art, New York
Mrs Florene M. Schoenborn Fund
Turnbull, 1979, cat. n° 36

22. Sans titre/Untitled, 1971
Mine de plomb sur papier préparé
à l'acrylique
Graphite on acrylic ground on paper
32,5 x 44,5 cm
12 3/4 x 17 1/2 inches
Modern Art Museum
of Fort Worth, Texas
Museum Purchase, The Benjamin
J. Tillar Memorial Fund
Turnbull, 1979, cat. n° 37
Tannenbaum, 1992, p. 43

**23. Sans titre/Untitled
(Ocean with Cross #1)**, 1971
Mine de plomb sur papier préparé
à l'acrylique
Graphite on acrylic ground on paper
45 x 58 cm
17 3/4 x 22 3/4 inches
The Museum of Modern Art,
New York
Fractional and promised gift
of Edward R. Broida
Turnbull, 1979, cat. n° 41
Tannenbaum, 1992, p. 78
Lingwood, 1996, p. 62
Müller, 2001, p. [5]

**24. Moon Surface
(Surveyor I)**, 1971-1972
Mine de plomb sur papier préparé
à l'acrylique
Graphite on acrylic ground on paper
35,5 x 47 cm
14 x 18 1/2 inches
The Museum of Modern Art, New York
Fractional and promised gift
of Edward R. Broida
Turnbull, 1979, cat. n° 34
Lingwood, 1996, p. 52

**25. Sans titre/Untitled
(Ocean with Cross #2)**, 1972
Mine de plomb sur papier préparé
à l'acrylique
Graphite on acrylic ground on paper
47 x 59,5 cm
18 1/2 x 23 1/2 inches
Collection Larry Gagosian, New York
Turnbull, 1979, cat. n° 42
Tannenbaum, 1992, p. 79
Lingwood, 1996, p. 63

**26. Sans titre/Untitled
(Ocean)**, 1973
Mine de plomb sur papier préparé
à l'acrylique
Graphite on acrylic ground on paper
29,5 x 37,5 cm
11 1/2 x 14 3/4 inches
Collection Audrey Irmas

27. Galaxy (Cassiopeia), 1973
Mine de plomb sur papier préparé
à l'acrylique
Graphite on acrylic ground on paper
30,5 x 37,5 cm
12 x 14 3/4 inches
The Baltimore Museum of Art
Gertrude Rosenthal Bequest Fund
Turnbull, 1979, cat. n° 47
Tannenbaum, 1992, p. 82
Lingwood, 1996, p. 67

**28. Galaxy #1
(Coma Berenices)**, 1973
Mine de plomb sur papier préparé
à l'acrylique
Graphite on acrylic ground on paper
30,5 x 38,5 cm
12 x 15 1/4 inches
The UBS Art Collection
Turnbull, 1979, cat. n° 53
Tannenbaum, 1992, p. 83
Lingwood, 1996, p. 64

**29. Galaxy #2
(Coma Berenices)**, 1973
Mine de plomb sur papier préparé
à l'acrylique
Graphite on acrylic ground on paper
30,5 x 38,5 cm
12 x 15 1/4 inches
The UBS Art Collection
Turnbull, 1979, cat. n° 54

**30. Galaxy #3
(Coma Berenices)**, 1973
Mine de plomb sur papier préparé
à l'acrylique
Graphite on acrylic ground on paper
31,5 x 38 cm
12 1/2 x 15 inches
Collection Putter Pence
Turnbull, 1979, cat. n° 55

**31. Sans titre/Untitled
(Regular Desert)**, 1973
Mine de plomb sur papier préparé
à l'acrylique
Graphite on acrylic ground on paper
30,5 x 38 cm
12 x 15 inches
Collection particulière/
Private collection
Tannenbaum, 1992, p. 87
Lingwood, 1996, p.68
Müller, 2001, non repr.

**32. Sans titre/Untitled
(Irregular Desert)**, 1973
Mine de plomb sur papier préparé
à l'acrylique
Graphite on acrylic ground on paper
30,5 x 38 cm
12 x 15 inches
The Museum of Modern Art,
New York
Fractional and promised gift
of Edward R. Broida
Turnbull, 1979, cat. n° 46
Tannenbaum, 1992, p. 47
Lingwood, 1996, p. 69

**33. Sans titre/Untitled
(Coma Berenices)**, 1974
Mine de plomb sur papier préparé
à l'acrylique
Graphite on acrylic ground on paper
31 x 38,5 cm
12 1/4 x 15 1/4 inches
Collection Riko Mizuno, Los Angeles
Müller, 2001, non repr.

**34. Galaxy #4
(Coma Berenices)**, 1974
Mine de plomb sur papier préparé
à l'acrylique
Graphite on acrylic ground on paper
30,5 x 38,5 cm
12 x 15 1/4 inches
The UBS Art Collection
Turnbull, 1979, cat. n° 56
Tannenbaum, 1992, p. 83
Lingwood, 1996, p. 65

**35. Sans titre/Untitled
(Double Desert)**, 1974
Mine de plomb sur papier préparé
à l'acrylique
Graphite on acrylic ground on paper
32 x 61 cm
12 1/2 x 24 inches
Collection Harry W. & Mary Margaret
Anderson
Turnbull, 1979, cat. n° 51
Tannenbaum, 1992, p. 85

**36. Sans titre/Untitled
(Medium Desert)**, 1974
Mine de plomb sur papier préparé
à l'acrylique
Graphite on acrylic ground on paper
38,5 x 49,5 cm
15 1/4 x 19 1/2 inches
The Menil Collection, Houston
Bequest of David Whitney
Turnbull, 1979, cat. n° 50
Tannenbaum, 1992, p. 86
Lingwood, 1996, p. 71

**37. Sans titre/Untitled
(Desert-Galaxy)**, 1974
Mine de plomb sur papier préparé
à l'acrylique
Graphite on acrylic ground on paper
44,5 x 96,5 cm
17 1/2 x 38 inches
Collection de l'artiste/
Collection of the artist
Turnbull, 1979, cat. n° 57
Tannenbaum, 1992, p. 90
Lingwood, 1996, non repr.
Müller, 2001, non repr.

**38. Double Galaxy
(Coma Berenices)**, 1974
Mine de plomb sur papier préparé
à l'acrylique
Graphite on acrylic ground on paper
32 x 61 cm

12 ¹/₂ x 24 inches
Collection particulière/
Private collection
Turnbull, 1979, cat. n° 52

**39. Sans titre/Untitled
(Large Desert)**, 1974-1975
Mine de plomb sur papier préparé
à l'acrylique
Graphite on acrylic ground on paper
48,5 x 62 cm
19 x 24 ¹/₂ inches
The JPMorgan Chase Art Collection
Tannenbaum, 1992, p. 84
Lingwood, 1996, p. 73
Müller, 2001, non repr.

**40. Sans titre/Untitled (Large
Galaxy, Coma Berenices)**, 1975
Mine de plomb sur papier préparé
à l'acrylique
Graphite on acrylic ground on paper
48,5 x 61 cm
19 x 24 inches
Collection Andrew B. Cogan,
New York
Turnbull, 1979, cat. n° 58
Tannenbaum, 1992, p. 91
Lingwood, 1996, non repr.

41. Sea #9, 1975
Mine de plomb sur papier préparé
à l'acrylique
Graphite on acrylic ground on paper
30,5 x 38,5 cm
12 x 15 ¹/₈ inches
Collection particulière/Private
collection

**42. Sans titre/Untitled
(Ocean)**, 1977
Mine de plomb sur papier préparé
à l'acrylique
Graphite on acrylic ground on paper
30,5 x 38 cm
12 x 15 inches
San Francisco Museum of Modern Art
Bequest of Alfred M. Esberg
Turnbull, 1979, cat. n° 60
Lingwood, 1996, non repr.
Müller, 2001, non repr.

**43. Sans titre/Untitled
(Snow Surface)**, 1977
Mine de plomb sur papier préparé
à l'acrylique
Graphite on acrylic ground on paper

30,5 x 38 cm
12 x 15 inches
Collection particulière/Private
collection
Müller, 2001, non repr.

44. Drawing Saturn, 1982
Mine de plomb sur papier préparé
à l'acrylique
Graphite on acrylic ground on paper
35,5 x 28 cm
14 x 11 inches
The UBS Art Collection
Tannenbaum, 1992, p. 21

45. Star Field I, 1982
Mine de plomb sur papier préparé
à l'acrylique
Graphite on acrylic ground on paper
48,5 x 68,5 cm
19 x 27 inches
Collection Harry W. & Mary Margaret
Anderson
Tannenbaum, 1992, p. 92

46. Star Field II (Moving Out),
1982 [non exposé/not exhibited]
Mine de plomb sur papier préparé
à l'acrylique
Graphite on acrylic ground on paper
47,5 x 68,5 cm
18 ³/₄ x 27 inches
Collection Marguerite & Robert K.
Hoffmann, Dallas, Texas
Tannenbaum, 1992, p. 93
Lingwood, 1996, p. 82
Müller, 2001, p. [3]

47. Star Field III, 1983
Mine de plomb sur papier préparé
à l'acrylique
Graphite on acrylic ground on paper
53,5 x 68,5 cm
21 x 27 inches
The Museum of Modern Art, New York
Fractional and promised gift of
Edward R. Broida
Lingwood, 1996, p. 83
Müller, 2001, non repr.

48. Holding on to the Surface,
1983
Mine de plomb sur papier préparé
à l'acrylique
Graphite on acrylic ground on paper
53,5 x 53,5 cm
21 x 21 inches

Collection Renee & David McKee,
New York
Lingwood, 1996, p. 81

49. Sans titre/Untitled #2, 1994
Fusain sur papier
Charcoal on paper
45,5 x 61 cm
18 x 24 inches
Collection Robert R. Littman
& Sully Bonnelly
Lingwood, 1996, non repr.
Müller, 2001, non repr.

50. Sans titre/Untitled #1,
1994-1995
Fusain sur papier
Charcoal on paper
46 x 59,5 cm
18 ¹/₈ x 23 ³/₈ inches
Collection Robert R. Littman
& Sully Bonnelly
Lingwood, 1996, p. 96

**51. Sans titre/Untitled #9
(for Felix)**, 1994-1995
Fusain sur papier
Charcoal on paper
43 x 56 cm
17 x 22 inches
Collection particulière, Turin/Private
collection, Torino
Müller, 2001, p. [4]

52. Sans titre/Untitled #10,
1994-1995
Fusain sur papier
Charcoal on paper
43,5 x 56 cm
17 ¹/₈ x 22 inches
Collection McKee Gallery, New York
Lingwood, 1996, non repr.
Müller, 2001, non repr.

53. Sans titre/Untitled #7, 1995
Fusain sur papier
Charcoal on paper
56 x 76 cm
22 x 30 inches
Collection particulière,
Londres/Private collection, London
Lingwood, 1996, p. 97
Müller, 2001, non repr.

54. Sans titre/Untitled #14, 1997
Fusain sur papier
Charcoal on paper

43 x 52,5 cm
17 x 20 3/4 inches
Collection de l'artiste/Collection
of the artist

55. Sans titre/Untitled #17, 1998
Fusain sur papier
Charcoal on paper
46 x 56 cm
18 1/8 x 22 inches
Centre Pompidou, Musée national
d'art moderne, Paris
Müller, 2001, non repr.

56. Night Sky #18, 1998
Fusain sur papier
Charcoal on paper
48,5 x 58,5 cm
19 1/8 x 23 inches
Collection Anthony d'Offay,
Londres/London
Müller, 2001, non repr.

57. Night Sky #19, 1998
Fusain sur papier
Charcoal on paper
48,5 x 58,5 cm
19 1/8 x 23 inches
Collection Anthony d'Offay,
Londres/London
Müller, 2001, non repr.

58. Night Sky #20, 1998
Fusain sur papier
Charcoal on paper
57 x 64,5 cm
22 1/2 x 25 3/8 inches
Kunstmuseum Winterthur
Prêt permanent du Galerieverein,
Amis du Kunstmuseum
Winterthur, 2001

59. Hubble #1, 1998
Fusain sur papier
Charcoal on paper
38 x 44,5 cm
15 x 17 1/2 inches
Collection NASA Art Program,
Washington D.C.

60. Hubble #2, 1998
Fusain sur papier
Charcoal on paper
38 x 44,5 cm
15 x 17 1/2 inches
Collection Particulière/
Private collection, Dallas, Texas

61. Web #1, 1998
Fusain sur papier
Charcoal on paper
56,5 x 65 cm
22 1/4 x 25 1/2 inches
Collection Anthony d'Offay,
Londres/London
Müller, 2001, p. [1]

62. Web #4, 1998
Fusain sur papier
Charcoal on paper
48,5 x 56,5 cm
19 x 22 1/4 inches
The Kronos Collections
Müller, 2001, non repr.

63. Web #2, 1999
Fusain sur papier
Charcoal on paper
46,5 x 56,5 cm
18 1/4 x 22 1/4 inches
Collection Jeanne L.
& Michael L. Klein
Promised and fractional gift
to the National Galleries of Scotland

64. Web #5, 1999
Fusain sur papier
Charcoal on paper
56 x 65 cm
22 x 25 1/2 inches
Collection McKee Gallery, New York
Müller, 2001, non repr.

65. Night Sky #22, 2001
Fusain sur papier
Charcoal on paper
49 x 56,5 cm
19 1/4 x 22 1/4 inches
The Museum of Modern Art, New York
Purchase

66. Night Sky #23, 2003
Fusain sur papier
Charcoal on paper
41 x 56 cm
16 1/8 x 22 inches
Collection particulière/Private
collection, Zurich

67. Web #8, 2004
Fusain sur papier
Charcoal on paper
51,5 x 41,5 cm
20 1/4 x 16 1/4 inches
The Museum of Modern Art, New York

The Judith Rothschild Foundation
Contemporary Drawings Collection

68. Web #9, 2006
Fusain et mine de plomb sur papier
Charcoal and graphite on paper
56 x 65 cm
22 x 25 1/2 inches
Collection Andrea & Glen R. Fuhrman